U0122820

鴻雁光影

# 鴻雁光影

沈西城 著

黎漢傑 編

# 序

人生就是光影，收錄在集子裡的文壇、影壇人物，胡金銓、李翰祥、宋存壽、余光中、葉靈鳳、徐訏、金庸、梁醒波等，都已離我們而去。我跟他們的關係，在乎於亦師亦友之間，樽前共話並不多，友誼只是一泓淡水，不必謬託知己，自家臉上貼金。舊稿重溫，傳言六、七十年代的風流人物，旨為歷史作一見證。故人去矣，光影仍在。

二三年十月下旬於隨緣軒側 西城

# 目錄

序　　　　　　　　　　　　　　　　　　　　　　　　3

**輯一**

倪匡、黃霑、蔡瀾、黃百鳴四條漢子大談女人經　　10
《作家》第一期・1988 年 3 月

施叔青、李默、鍾慧冰、胡雪姬四大名女人談男人　34
《作家》第 2 期・1988 年 4 月

**輯二**

小記印象中的葉靈鳳先生　　　　　　　　　　　　59
《大任週刊》總第 251 期・1975 年 12 月 4 日

胡金銓談中國現代作家　　　　　　　　　　　　　62
《大任週刊》總第 253 期・1975 年 12 月 18 日

詩人余光中的感喟

《大任週刊》總第 257 期，1976 年 1 月 22 日

金庸談他的作品

《大任週刊》總第 259 期，1976 年 2 月 19 日

我所知道的徐訏

《大任週刊》總第 260 期，1976 年 2 月 26 日

西門丁談武俠小說

《武俠世界》總 2323 號，2004 年 1 月 19 日

輯三

樂理淵博話費明儀

《大任週刊》總第 248 期，1975 年 11 月 6 日

宋存壽説要當「好」導演不易為

《大任週刊》總第 249 期，1975 年 11 月 13 日

馳譽藝壇的老畫家丁衍庸

《大任週刊》總第 250 期，1975 年 11 月 20 日

147        136        125                101        92        85        73

丑生王梁醒波談粵劇
《大任週刊》總第 251 期‧1975 年 12 月 4 日　　154

席德進與畫
《大任週刊》總第 252 期‧1975 年 12 月 11 日　　164

訪蕭南英談潮劇
《大任週刊》總第 255 期‧1976 年 1 月 8 日　　171

李翰祥談電影
《大任週刊》總第 262 期‧1976 年 3 月 11 日　　176

輯四

事業、家庭兼顧自如的李曾超群女士
《大任週刊》總第 246 期‧1975 年 10 月 23 日　　183

報業女巨人胡仙小姐
《大任週刊》總第 252 期‧1975 年 12 月 11 日　　192

王貞治：棒球「巨人」中的巨人
《百姓》第 27 期‧1982 年 7 月 1 日　　202

王德輝傳奇

《財富》第 35 期‧1990 年 8 月 10 日

209

從「男子漢」到素菜館大亨

《財富》第 46 期‧1991 年 7 月 25 日

234

香港報人韋基舜的昨天、今天與明天

《南北極》272 期‧1993 年 2 月 18 日

255

輯一

# 四條漢子大談女人經

## 倪匡、黃霑、蔡瀾、黃百鳴

時間：一九八七年十二月二十日星期日下午三時

地點：銅鑼灣小小菜館

嘉賓：倪匡（倪）、黃霑（霑）、蔡瀾（蔡）、黃百鳴（鳴）

主催：方娥真（方）

策劃：譚仲夏

列席：張文達、傅小華、賴汝正、徐行

記錄：沈西城

座談會鐵定下午三時召開。三時敲過，倪匡翩然而至，正是分秒不差，時間剛剛好。接著，蔡瀾亦至，大概比原定時間慢了

一秒左右，不算遲到。倪、蔡兩人是老友，剛坐下，話還未說，心靈相通，一起開酒以祭肚裏酒蟲。

此時，黃百鳴亦至，四大嘉賓，獨缺黃霑。

倪匡說：「時間到，我們開會，黃老霑例必遲到。」

眾人寒喧一番，而瓶中酒液已去掉一半。倪匡看錶，大叫：「三點廿分了，黃老霑搞什麼鬼！」

話未已，黃霑像一陣風至，白毛衣，黑西褲，照例是踏唐鞋，氣呼呼，大聲說：「哇！我沒遲到。」

眾人嘩然，明明三點開會，三點廿分才到，還說沒遲到，莫非霑哥是時間之神，操縱時空！

好一個黃霑，慢條斯理，吃一個蝦餃，喝一口茶，跟住剔牙：「不是講好三點半開會的嗎？現在只不過三點廿五分，我早來了五分鐘，豈有遲到？」

倪匡罵他狡辯，黃霑把燙手的山芋，交給譚仲夏：「你不是告訴林小姐三點半開

會的嗎?我聽林小姐說的呀!」林小姐呢?黃霑笑嘻嘻地:「她心情不好,不來了,由我唱獨腳戲。」

譚仲夏夠圓滑,這隻死蚝子連肉帶骨一口吞下,堆起笑:「來來來,咱們開會,方娥真你來主催。」

方娥真正襟危坐,嚥了幾口唾沫,一本正經:「四位嘉賓,你們都是全香港最好玩的男人,由你們來談我們今天的題目『男人眼中的女人』,應該最最適合……」

還未講完,黃霑已不耐煩,沈西城只好打住方娥真話題,恭請黃霑大發議論。

霑:(笑哈哈)我認識女人不多,幾十年來,只有四個女人。

倪:哪四個?少一點吧!

霑:我媽媽,女兒,前妻,現時女友,哈哈哈!

眾人照例大笑,尤以徐行笑聲最烈。此人寡言多笑,有他在場,不必再請啦啦隊。

方:(一本正經)古今中外有不少作家都談過女人經的,均有其獨到之處。請問你們在作品中是怎樣描寫女人?倪匡寫小說最多,這問題就請他先講。

倪：（急速地，可謂連珠炮發）小說裏面的女人跟現實生活中的女人，完全一樣，只有美與醜之分。

霑：（例必插嘴）女人只有「可以」和「不可以」兩種。

倪：對，女人是否聰明、愚蠢、能幹，根本沒關係。

霑：女人都可以，問題是「你是不是可以」！

全場大笑，笑聲引起鄰桌關注，黃霑更是洋洋自得。

倪：小說裏就可以。

霑：蔡瀾泡妞一把手，要可以就可以。

蔡：（捧着酒杯，臉已酡紅）不要期望太高，就不會失望。

倪：（喝一口酒，伸出舌頭舐了舐）我一向重視外表美。前一陣子，台灣電視台選中國小姐，要我上台講選美標準，有兩個教授堅持要以內在美為主要標準，我實在生氣，忍不住大聲說：「我們是選美，不是選阿婆。」

（全場鼓掌，其中尤以徐行、沈西城掌聲最烈）

霑：內在美好難深入研究，太抽象。

倪：外在美是有一定標準的，主觀說，眼大、鼻高、嘴細、奶大、腰細、屁股圓、腿長。（聲調之快，有如機關槍）

言訖，沈西城第一個舉手贊成，眾亦無異議。

鳴：（忍耐久矣，終於開腔）做老婆要有內在美。

倪：（反對）那也不必。

方：對女人不要期望太高，世界上沒十全十美。

霑：（喝了一口酒，皺起眉頭）老婆為什麼要另一型？中國人真聰明。

倪：男女之間有感情煩惱，純由於一夫一妻制度，這制度實在太壞。

座中男士聞之動容，心想倪匡真是訴出咱們心中情。

霑：以前中國的男人懂得哄女人，把女人的工作分成幾個區域，要她傳宗接代就傳宗接代！一到晚上，就可堂而皇之地登其子反之床，增長國家棟樑。如果要談戀愛，就出外找對象，這制度實在好，夫妻相安無事。（向住方）方娥真，你肯不肯這樣做？

方娥真微笑不答。如何答？

倪：（頻說）制度太錯，制度太錯。

霑：如果不是社會壓力，女人不會從一而終。（感慨地搖頭）好難有一個男人能完全滿足一個女人。（似乎是夫子自道）。

蔡：那也得看是哪個男人，有些男人連一個女人都滿足不了。

霑：（搶先）我就是。蔡瀾有自信，我沒有。林小姐說來，結果沒有來，你看我多差勁。

眾又笑，笑聲中，徐行照例以筷挾餃，送入口中。

蔡：（若有所感）奇怪，讀理科的男人好像不太多女人。

倪：（打趣）當然啦！沒喝養命酒。

方：（乖巧地）那你呢？

倪：（插嘴）蔡瀾是搞電影的，要好多女主角。

蔡：（自顧自喝酒，臉色更紅）女人沒有美醜，必定有一個時間極美，否則有不少女人嫁不出去了。

倪：這就是情人眼裏出西施嘛！（吃叉燒包）

霑：（加註）必定有一個地方，一樣東西美極。

徐行、沈西城率先拍掌，譚仲夏不能不和議，方娥真、傅小華則不知如何取捨。

倪：對！我女兒如此醜，居然有人喜歡。（神態之間，似乎認為這是奇蹟）

霑：女人可分——（沈西城插嘴：大美人與小美人。黃霑同意）對，大美人與小美人。小美人嘛，咱們要小心觀察，方能知道她的「小美」在何處。我不是心邪，上天做人好公平，每人有每人的好處，有些容易察覺，有些則要慢慢品嘗，始知妙處。不過——（頓一頓）有些女人，壞處比好處太多。

方：（有點不解地）老婆要特別，為什麼？

鳴：老婆不必漂亮，只要合自己心意就行了，夫妻最重要溝通，這樣才可以對得長久一點。

蔡：漂亮不打緊，太醜不好。（連連擺手）

鳴：如果放個利智在家，你怕不怕？

此語一出，哄堂大笑，沈西城更是笑得不可抑止。

霑：黃百萬（「鳴」變「萬」），不要那麼沒信心好不好！男人的臉都給你丟

光啦！

鳴：（誠懇地）我沒霑哥那麼有信心。

霑：（洋洋自得）我是與眾不同的，我有十個指頭，一根舌頭！呀！（頭一擺）強過梁實秋——全場大笑，有人打圓場，恐妨黃霑又再言不及義。

鳴：（改話題）科學家、運動家的性慾都不太強烈，反而執筆的，性慾特強。

倪：（直認不諱）我比較強。

霑：性其實是兩耳之間的事，絕對不是在兩股之間，因此想像力豐富，性慾就強。

鳴：（同意）我寫劇本時，就會想女人。

倪：（打趣地）想到女主角，因此《七年之癢》特別多女主角。

黃百鳴以笑作答，絕對不為新藝城賣廣告。

倪：（有所慨嘆地）其實在小說裏面，最難寫的是色情小說。

霑：（拍桌讚賞）難寫之極，要寫到令人有生理衝動，很不容易，古今中外好的色情小說不大多。

譚：（忍了許久，不能再忍）《查泰萊夫人的情人》不錯呀！

倪、霑：（異口同聲）平平無奇。

方：（向倪與霑）如果你們自己是那個伯爵，太太跟男人私奔，你們會怎樣處理！

霑：（照例搶先）立刻放她走。

倪：（搖頭，十分哀傷）自己不行，有什麼話説。

霑：（連説不停）放她走！放她走！

倪：自己不行，何必死拖。（神情十分落寞，豈是傷心人別有懷抱歟）

霑：不能這樣，應該加送家產若干，必要時連屋也賠上，然後説一句「Merry Christmas」。

方：（向蔡與鳴）你們呢？

鳴：我也一樣。

蔡：我……一樣，當然一樣，我還會倒酒去找他們，作壁上觀。

倪：某日，我去一間學校演講，見到那裏的一個訓導主任。他一見我，就對我

說：倪先生：你有一部小說我們不曾放在圖書館裏，怕教壞女學生。我聽了，心中

有氣，說：「如果她們不懂，也不會有興趣去看。懂了，她們有權知道。」呀！性生

活是人類極其重要的一部分哪！

霑：太多人間悲劇是由於性生活不協調而產生的。

倪：中國大陸就是如此。

霑：唉！憋得太久啦！（吁一口氣）有不少女人年紀「一大把」，仍然明豔照人，

葉楓就是這樣。不過，也有不少女人逃不過年齡的魔掌，像碧姬芭鐸，已變成老太

婆了，真教人惆悵，哀痛呀！（舉杯大大喝了一口）

鳴：夢露真是死得合時。

倪：美人如名將，不許人間見白頭。

方：（提出另一個問題）追女人是否要用手段？

倪：（搖頭，十分堅決）不用追，追來有啥意思！

霑：（不同意）誰說的，不同意，不同意！（高舉手死搖）女人要追時，這才過

癮，追到了，反而沒意思。

蔡：（同意）女人是要追的。

霈：而且要講手段。

方：（感興趣地）霈哥！你用什麼手段追到林小姐？

霈：（一提林小姐，精神抖擻）手段好多好多，難以盡言。不過最重要是「打擊情敵」，你知道，那時候，有數公子正在約會林小姐。

眾人心想，這豈不是百萬軍中龍虎鬥嗎？

霈：（陷入回憶中）那些叫做「公子」的公子，身分、身家、外貌都勝過我。那時，我沒錢，有老婆，怎麼追，偏偏愛上了林小姐。除了出計策，別無他法。於是首先，當然是去欺騙真實情報回來，知道某公子約了林小姐在何處燭光晚餐。消息掌握到後，下午先去那間餐廳，疏通那個部長——（倪匡打岔）

倪：喂喂喂！你又話沒有錢。

霈：（白倪一眼，似怪他多嘴）說沒有錢，一兩百總是有的。（續往下說）知道來龍去脈之後，就去買一打黃玫瑰，吩咐林小姐來吃飯，吃好湯時，就把花送上。

林小姐看到花，必會看附在花莖的咭片。哦！原來乃四眼仔所寫「Enjoy Yourself

Tonight」，於是整夜都惦着我。

倪：（忍不住問）林小姐怎麼知道是你？

霑：（啐倪一口）她認得我的字跡。她認得，公子不認得，哈哈哈！（得意之情，溢於言表）因此，再無公子夠膽約林小姐。於是獨守空幃等我來。（喝一口茶）一個男人如果真心喜歡那個女人，會不怕一切，什麼事都做得出來。

鳴：咦！豈非色膽包天。

霑：（同意地）包到極。

鳴：（感慨）追女人，我最差勁。

倪：我從來不追，我怕失敗，一定是肯定能得手，才會去追。

方：你怎會那麼肯定一定得手？

倪：（笑）去舞廳叫媽媽生，吩咐她行的來，不行的不要來。

眾人笑得彎了腰，方娥真紅了臉。

方：那你怎樣追你老婆？

倪：我們一見鍾情，沒有追，我幾個女人都如此。

張：（靜聽句餘鐘，終於發言）一夫多妻，一妻多夫，你挑哪一樣？

倪：（十分堅決，猶似發表宣言）我主張自由自在，隨遇而安，不要什麼撈什子制度。

張：萬一你的老婆多夫呢？

倪：我忍。（答得爽快之極）要不就放棄。男人絕對不能不容忍，又不給她走，太自私了。

蔡：其實追女人是要把男人最好的東西給女人看。

方：要不要耍點手段？

蔡：看要得適不適合，適合，一定可以。男人工作時，女人最喜歡看。男人要跟女人長久，最重要是不要太假。如果只是一夜姻緣，就可以假。

霑：如果發現女人愛聽假話，就講講假話。真假不重要，作家寫的東西都是假的，沒有真。

張：（解釋）這就是藝術加工。

霑：（點頭）對，一定要加工。

鳴：追女人，我沒手段。（似乎有點遺憾）

張：老婆是否要加？

倪：老婆只有一個。

霑：這是男人的生理缺陷。在一個時期只可以對付一個。

倪：有人説有八個老婆，要小心。這真是外行，八個？即使八十個，你也只能在同一時間裏對付一個。

鳴：夫妻間有時候不妨講假話，我意思是善意的假話。自己有情人，和盤托出，那就永無寧日。

倪：所以有人説，不要教小孩子撒謊，我第一個反對。

方：（改話題）可否講一下你們經歷過的難忘的豔遇？

倪：豔遇一定難忘。

霑：（打趣地）你有多少豔遇？

倪匡還未答，譚仲夏已搶着説：「十次。」

倪：嘩……原來是老大哥。

霑：（搖搖頭）我沒有豔遇，不過如果偷到了，又有什麼難忘。

鳴：中國人說妻不如妾，妾不如偷，偷不如偷不到。

倪：如果偷不到，我立刻忘掉。

霑：男人多怕女人，又怕她不肯，又怕她肯到不走，更怕自己不濟。其實男人能與不能的標準，統由女人界定，自己說「行」，女人說「不行」，有啥意思？

倪：有一個男人自以為行，故意問女人「我是否不能滿足你」，那女人回答：「講明就多餘」。

眾人笑聲不斷。

霑：我的師父叫做「唯性史觀齋主」，我是「唯性世界觀齋主」，許多東西都是由性而引起的。

倪：佛洛依德說得對，人的生活全是性生活。

霑：以前好多女人都依附男人，因為她們沒有經濟能力。可是目前仍然是這樣，沒有男人就不行。

蔡：（考慮了一會）女人一定有段時間會討厭男人，泡在一起，十分無奈。人類

是弱的，在某段時間內會弱。這個弱的時期會給女人看見。

方：你怎樣處理這段時間？

蔡：沒得處理，只有更深的忍耐。

霑：就是更無奈，還是比別的男人好。所以女人就不會走。

倪：其實分開一會也是好的。「海誓山盟」，是睜着眼睛講瞎話。

霑：對！各自放假，事後不問問題。

蔡：外國人分房而睡，並不一定是性慾上的事。

霑：我贊成，分開，不問問題。我十二年來，做過一個實驗。每日對住林小姐，當中情緒當然有起有落，許多時會感到無奈。但想深一層，還是覺得她好。我相信自己有過引誘！唉！太多了。（無奈地喝酒）戀愛的火，會慢慢淡，只有愛過後的溫情仍會存在。餘溫維繫着男女的關係，就好像炭一樣，已沒有了火，只望火把在死之前還不會熄。

倪：我最近寫了一個關於徐志摩與陸小曼的劇本，發現那時候，兩人愛得要死要活，但兩年後就熄掉了。

眾人皆有無比的慨嘆。

倪：戀愛不一定結婚，我女兒就公然同居。最近感恩節，女兒從美國回來渡假兩天，吵着要住酒店，我叫她住在家裏。她說：「阿爸！我們會好嘈的。」

霑：（揶揄地）這就是現代的「善體親心」。

張文達肚子不適，先行告退。眾人暫停發言，拼命祭五臟。

方娥真盤笑了一會，望向譚仲夏，意思是還有什麼要問。

譚仲夏走過去竊竊私議一番，新的問題又告提出。

方：你們無奈時，會否向外發展？

黃霑吃得太熱，汗直冒，脫去白羊毛衫，露出腋下黑毛。

倪匡笑之，謔之為「洋葱炒牛肉」。眾人拍掌大笑。

蔡：應該向外發展，最多做保險工夫。

倪：一回到家裏多悶，男人大多貪新鮮。（想了想，補充）男女一樣，現在不少豪放女，嚇死人。

方：如果女人向外發展呢？

蔡：剛才倪先生已講過，就是容忍，抑或不容忍。這是雞與雞蛋的問題。

霑：（口快）我們對雞的問題有興趣。

眾人自然大笑。

霑：對女人向外發展這件事，我有經驗。在情感上不能接受，在理智上會接受。我自命是羅素信徒，崇尚用理智控制情感，絕不介意。不公平的事，我一定不會做。不過，女人出外發展的種種詳細情形，最好不要對我說，如果發現樣樣都比不上人家，那豈不糟糕。人比人比死人哪！

倪：《笑林廣記》裏面張仁封的故事，的確有趣。沈西城！你聽過沒有。

沈：沒有，願聞其詳。

倪：張仁封有妻甚美，鄰居登徒子覬之久矣，一日，張離家，少頃歸，見大門上「張仁封」三字給人撕去一邊，變成了「長二寸」。因為長二寸就沒有了老婆。

霑：其實男人大都不肯認輸，日本人是最不肯認輸。

方：各自發展後，還可否再在一起？

霑：（為難地）這可不能一概而論，要看個案。

蔡：如果夫妻到了這個階段，既不能相讓，倒不如離婚。

倪：不過絕對不能容忍也可以不離婚。

霑：事實上也有各式各樣的離婚。

方：（好奇地）那麼離婚後是否各自發展呢？

霑：我不知道是否有各自發展，因為我不曾試過。不過，以我的體會，男人需要女人，在數量上，遠比女人需要男人多。女人有幾個男人，已心滿意足，但男人則愈多女人愈好。（倪匡舉手贊成，黃霑狠狠白他一眼）譬如倪匡喜歡做茶壺，同不少茶杯斟酒，這是辜鴻銘先生儒説的，其實茶杯何嘗不可以同不同的茶壺斟酒呢！通常，茶杯多過茶壺。

倪：不，這跟人的生物性有關。雄性動物一定比雌性多。

蔡：茶壺是雌性動物。

霑：（大笑），不過，形象上不像。

倪：一直以來都是雄性動物多過雌性動物，只有人類發明一夫一妻制。（神情十分不滿）

霑：一夫一妻制是人類在求好的男女關係制度的進化過程中，一種矯枉過正的表現。時代變了，現在已開始改善。（劃十字）多謝上帝。

倪：一夫一妻是新約說的，所以我只讀舊約，不看新約，新約不是上帝寫的，是門徒所寫，其中保羅寫得最多，哼！（狀甚不屑）

蔡：如果外星人看到地球上的一夫一妻制，一定笑破肚皮。

倪：（皺眉）為什麼要規定一夫一妻制呢？

蔡：我們實在太保守了，在以後的日子裏，我們可以把一夫一妻制當作英女皇制度，可以尊重，但不一定要遵守。

全場大笑，倪匡、黃霑等由英女皇引申到自己的太太身上，結果發現連同蔡瀾，黃百鳴在內，均受制於自己的太太。黃霑因而大嚷：自作孽不可活。

倪：（感慨莫名）唉！女人一做老婆就可怕。有一回我在台灣跟記者們聊天，他們說「倪匡天不怕地不怕」，我說「我先出去買酒」，買回來喝了一口，開口說：

「有，怕老婆！」

霑：（插口）我只怕老婆，所以我是黃五十，倪匡是倪一百，五十步笑一百步。

蔡：男人怕老婆，其實只是表面上怕，主要是怕囉嗦。

倪：如果一個女人拿刀指着你，看你怕不怕！（神情猶有餘悸）

霑：自己老婆都是可怕的，朋友老婆就不可怕。

全場笑不可仰。徐行笑聲震天。兩女士，方娥真、傅小華則有「吾不欲觀之矣」之慨。

沈：（多口問）倪匡，你那樣怕老婆，為什麼還喜歡花天酒地？

倪：（擺手否認）我沒有，沒有。

霑：（揶揄地）倪匡沒有花天酒地，他好衣食，不錯過機會。

倪：朱子家訓說過，一粥一飯當思來處不易嘛！

眾人議論紛紛，最後述及男女情事，黃霑靈機一觸，説出名句曰「交合易得，做愛難求」，雖似鄙俗，實含至理。

方：（扭轉話題）怕老婆是表面功夫，因為怕囉嗦，所以要忍耐，對嗎？

霑：男人怕老婆真的只是表面功夫，「怕」可以演繹為對對方尊嚴的肯定。

鳴：（有所領會地）有時候怕老婆是可以省卻不少麻煩。

霑：怕是一種禮貌，不令她難做，令她有地位，有尊嚴。女人一有地位，就會

放寬——

倪：（忍不住高喊）你以為放寬啦！

霑：（白倪一眼）是你倒楣罷了，你老婆麻煩。女人全令我們快樂，個案不同，不能一概而論。好命如我和蔡瀾者，不能和閣下相提並論。（大笑）倪匡！你真是慘絕人寰。（望向蔡）蔡瀾！你不妨刻一個章，或者寫幾個字，就是「慘絕人寰」，送給倪匡。唉！香港有西環、中環、上環、銅鑼灣、筲箕灣，北角有個「慘絕人寰」。

黃霑這番說話，逗得在座男女無法不暢懷大笑，連當事人倪匡在內，亦無法不笑。

倪：（為止各人笑，自嘲更甚）我有一趟喝醉酒，回家就睡，第二天起床找眼鏡，不見了，問老婆兒子「眼鏡呢？」老婆說「一定摔在女人家裏。」問「怎麼知道？」兒子說：「你昨天出去，我跟你四眼對望，看見眼鏡還在。」後來找到眼鏡了，我大罵他們是「悍妻逆子」。

眾人聽了，更是無法止笑。

霑：呀！真乃慘絕人寰，慘絕人寰！（拍手）蔡瀾！快寫呀！寫好送去倪府，由倪匡請吃飯，悍妻付款，逆子津貼，逆子的老闆黃老霑包底。

蔡瀾不欲寫，黃霑掏出一百大元，央蔡瀾邀旺角寫字檔的阿伯代勞。

方：最後一個問題，你們喜歡女強人，還是溫柔的女人？

蔡：兩者都好。

倪：我要女強人，女強人能幹，可以賺錢，讓我有錢去找別的女人。但大多男人喜歡溫柔的女人。

方：黃霑呢？

霑：我不喜歡女強人。男人找女人，要看找的對象如何。如果只求一個伴，當然是溫柔的女人好，互相扶持，白頭偕老，所以我尊敬潮州女人（望住方，方是潮州人），潮州女人好勤力，丈夫下田，她就一起下田幫忙耕種，這樣的老婆，如果揀到了，真是好幸福。倪匡有時說得很對，不是誇獎林姑娘，她真是兼具女強人與溫柔兩種性格。我這麼多年來，受過不少誘惑，心動，但轉念一想，還是林姑娘好，就心如止水。林姑娘有九十五分，我何必費那麼多力氣去追求那剩餘的五分呢？

倪：（感嘆地）男女關係最是複雜。複雜之至，極其複雜。（一口喝完拔蘭地）

方：（有點懷疑）真的嗎？

霑：其實兩者都有樂趣，女強人有女強人好，溫柔有溫柔好！做老婆，蠢一點，就不必煩惱。

倪：（反對）我以為女人要聰明才好！聰明男人壞，聰明女人不壞。有人問我喜歡聰明女人，還是蠢女人？我說，我喜歡聰明女人，聰明女人知道在什麼時候詐笨，笨的女人不知什麼時候是笨，就一直笨下去。

眾人（連女性在內）都表贊同。

座談會至此，日已西斜，暮色四合。倪匡有美相約，不得不走，蔡瀾酒意三分，打道回府，黃霑酒後多言，自掏腰包結賬去也。剩下黃百鳴，仍保持好好先生形象，跟譚幹事諸人一一話別。

附註：座談會各人所言，在可能範圍底下，均照原意盡錄。惟原文未經與座嘉賓過目，若有錯漏誤失，文責一概由筆者自負。

一九八八年一月廿六日整理畢

# 施叔靑、李默、鍾慧冰、胡雪姬
# 四大名女人談男人

時間：八八年二月十二日上午十一時

地點：黃靄辦公室

策劃：譚仲夏

嘉賓：施叔靑（靑）、李默（李）、鍾慧冰（冰）、胡雪姬（雪）

主持：黃靄

列席：徐行、傅小華、孔銘、楊德深

紀錄：沈西城

《作家月刊》創刊號刊登了〈四條漢子大談女人經〉，據說，

反應不錯，編輯部決定乘勝追擊，大唱反調——〈女作家大談男

人經〉，以為輝映。

二月恰值龍年將至，歲聿云暮，人人皆忙，編輯部未雨綢繆，決定在兔年將去之際，策劃一趟座談。

是日，風和日朗，邀約的六位女作家，除林燕妮、蔣芸因事不能出席外，其餘四位女作家，鍾慧冰、李默、施叔青、胡雪姬皆依序出席，各人到場時間，相距不過五分鐘，態度認真，斯為難得。

黃霑身為座談會主催，一早到場，茶水招待不在話下，由於林姑娘燕妮因染微恙，未克出席之故，黃老霑為平眾怒，茶水之外，特意作「加一」服務，聲明「有午餐招待」，以堵悠悠之口。

李默是日下午要作遠遊，黃霑不敢捉狹，諸位女士一坐下，閒言不過十句，即催促開會，認真之情，得未曾有，亦一奇事。

黃霑一反常態，搶先表白立場。

霑：今天這個會，理論上我是主持人，現在我先聲明一下我的主持方法，就是我只問一句話，以後，不再問問題。（向眾女士掃視一眼，意思是：你們不必害怕，

黃老霑今天不再「不文」）今天的題目是女作家談男人，請你們自由發揮。我一向認

為作家有權自由發表意見，跟道德、倫理無關。請你們隨便講，所講的不必經過審

查檢定。我反對任何禁制，作家應該自由發表。好了！現在我問第一個問題，你們

最不喜歡男人做什麼？（望冰）阿冰！你先說！

冰：（搖頭）沒什麼不喜歡，我不回答。（聳聳肩）

霑：沒有什麼不喜歡？（不信地，皺眉）粗口、粗暴，不介意？

冰：這要看男人是誰？喜歡的，什麼都喜歡，不喜歡的，什麼都不喜歡，簡單

不過。（向霑）阿霑！你這個問題根本有問題。（霑露出不解表情）到底是男人，還是

男友？

霑：（還擊）今天要講的是「女作家談男人」。要談男友，你不配談。（列席者愕

然）因為你沒有男友。（眾人哄笑）你次次勾引我時，都說沒男友嘛！跟我勾引女人

一樣，都說沒女友。

冰：我沒有特別討厭嘛！我想不出。範圍窄一點，行不行？

霑：好！譬如男人挖鼻孔呢！

冰：女人這樣，我都不喜歡，跟是不是男人沒關係！

霑：有沒有男人做一點什麼，令你感到不高興？

默：（搶答）有，我不喜歡男人召妓，特別是我的男朋友或者丈夫。不過，如果是我不相識的男人，我不在乎，另外，我也不喜歡他們搞同性戀。

霑：原因呢？

默：（皺眉）這兩樣東西，令我失去我的存在價值的大部分。

霑：（反對）羅素在《道德與婚姻》一書裏說妓女是良家婦女的好保障。如果沒有妓女，社會裏，許多良家婦女就會遭遇性飢渴者侵襲，令女人安全受損。

默：所謂「性飢渴」，你暫時可以作這樣的比喻，不過只有很少數的人會喜歡吃活生生帶血的東西。（黃霑插口：例如韃靼牛肉，魚生等等）所以我覺得這倒不是什麼大問題。

霑：（向青）施叔青，你呢！你最討厭男人什麼！

青：（謙虛地）我廣東話講不好，還是講國語吧！（黃霑大力表示沒問題）我最討厭男人那種莫名其妙的佔有慾，想控制女人，把女人當作是私有財產。

霑：（誘導）不過，愛是擁有的呀！

青：絕對不是佔有，當作是一種佔有物品。當然，當一個女人深愛着那個男人時，或者在最激情時，會容許男人一切的缺點。但我不相信激情會永遠保持下去。

愛情不同激情，愛情是和平共存，這樣才能細水流長。

霑：你是討厭男人的擁有慾太強烈？

青：（同意）對呀！男女自由，是基本人權。

霑：但是在這個社會裏，根本就是相反嘛，女人總愛抓住男人，管這管那！

青：這樣的男人，根本是對自己沒信心，所以必須要證明這個女人永遠屬於自己，來滿足自己的虛榮，因素很複雜。總之，男人佔有慾強的很多，這個我最不喜歡。

霑：反而，其他討厭的東西，你還忍得住？

青：李默說的召妓，我就很陌生，我比較理論性。（李默打諢：「施叔青只是陌生而已。」眾大笑）

雪：（終於開口）我討厭男人做的事情，小的有瑣碎，小小事情都斤斤計較，這

種小男人我最怕。（拍拍胸口）大的嘛，就是欺負女人。女人與孩子都該受保護嘛。

霑：那麼你不是婦解分子？

雪：（否認）不是。

默：（得意洋洋）那麼召妓和同性戀，你都不會喜歡咯？

雪：不！那我卻不大介意。

默：（不解地）如果是你的男朋友呢？

霑：對呀！難道這樣你也不介意？這樣好的女人，我為什麼遇不到？

雪：（泰然自得）如果有這種事情，我要作自我檢討。

（眾人忍俊不禁，大笑。徐行笑至不能成聲，孔銘怕他心臟病發，連忙遞上紙巾掩口）

霑：你試過這樣的經驗？

雪：這是私人問題——（黃老霑立刻表示可以不答，胡雪姬笑了笑，四両撥千斤，口才不下於黃老霑）不要緊，我說好了。（淡淡一笑，黃霑洗耳恭聽）我男朋友出去鬼混，惹下風流賬，給我知道了。那時，我年紀輕，看見他脖子上烏黑一片——

霑：（插嘴）那倒未必一定是風流。

雪：（解釋）我用藥酒為他擦脖子，男朋友良心發現，招了出來。

霑：（一笑）原來如此。

沈：（搖頭）唉！真笨！

雪：（往下說）我父母也是這樣，我父親在外面找女人，兩個人感情破裂。我是長女，跟父親的感情很好，他心裏煩悶，我知道。但同時我也了解母親，可我母親就無法明白父親的心境，所以他寧可在外面鬼混，雖然明知這是用錢買回來的同情和諒解，卻全不在乎。如果有一日，我遇到這個情形，責任有可能會在我身上。

霑：（擲筷三嘆）呀，太可愛了！太可愛了！冰！你呢？

冰：我現在想起來啦，我唯一最不喜歡男人所做的事情是什麼了。起碼有百分之六十的男人自以為有原則。其實，許多時男人根本沒有原則，可是偏偏以為自己有。我最討厭這種男人。

霑：例如——

冰：（撇撇嘴）口裏說不做，暗底裏卻在做。我舉不出例子。

霑：我明白你的意思，你是説男人往往行動與言談不一致。（冰點頭）我看可能是大家的角度不同。男人往往自以為有原則，嘴裏不停説不會去追好朋友的女朋友，其實心裏好想，想得要死！（手掩胸，作欲追狀）

冰：對！不要口是心非，我不喜歡。至於召妓、同性戀，我反倒不介意。

默：（叫屈）我要補充一句，感性地説，我不喜歡男人召妓。胡雪姬説的如果男友召妓，要檢討自己，我時時刻刻都在檢討自己。至於黃霑所提過的性飢渴，我説過喜歡茹毛飲血的男人很少，我願意跟有關係的男人時時溝通，謀求各種生活愉快，大家可以搭檔。如果我時刻檢討自己，他還去召妓，或者同性戀，那就破壞我的存在價值和尊嚴。那些我不相識的男人，他去召妓，干我啥事！召妓是有原因的，如果有可以被女人認可的理由去召妓，這是值得鼓勵的。

（眾人鼓掌，掌聲以黃霑，徐行，沈西城最烈）

冰：（感慨地）普遍説，男人是低等動物。

默：對！（向霑）你可以粗暴，可以性飢渴，只要我們不能再合作，再也抵擋不

住，那麼你就去召妓好了。

冰：我覺得男人跟女人比較，男人是低等動物。男人可以無目的地想去跟走過他面前的女人做愛，做完就走，一切跟感情無關，全無意義。

默：如果剛剛才和老婆做過，一下樓，看見女人又想做，豈不是太過分！

冰：（搶説）那就是你不能滿足他咯！

默：（搖頭）既然如此，就由他去吧！（瀟灑之至）

沈：（插口）即使一個女人可以滿足一個男人，男人仍然會這樣做。（霈在一邊，的事。

青：男人是低等動物，這是比較本能的。

霈：你不覺得這件事是很可愛的嗎？如果將男人的本能適當地引導，變成可愛

搖頭：「阿沈！終於忍不住了！」）

默：對！適當地或愉快地發展，這是好的。難道引導他去做 Doctor Hardy，縱容他，應該正常地，誘導地……（長篇大論，言猶未盡，難以照錄）

霈：（講笑）李默？可否把你要講的話加以標點，很難聽得明白。你剛才説過要

不停地檢討，你認為這個容易嗎？

默：希望容易。但不容易。自己這樣説，當然已經 Try My Best。不過，人容忍

有限度，到了不能容忍時，就不容忍。

霑：又例如如果同性戀是先天性的，那怎辦？

默：如果是先天性的同性戀，那我根本不會跟他發生性關係。知道之後，才作

打算。我強調我不喜歡跟我有性關係的男人去召妓，但並不反對其他男人去召妓，

或者同性戀。我要補充一點，我不喜男人召妓，但不反對。

霑：我明白了，跟你黏在一起的男人，就不可以召妓。對了！對男人還有什麼

不喜歡的嗎！好讓我們知所趨避。（眾笑）

默：對我來説，其他東西，我並不在乎。

霑：好！那麼你們最喜歡男人做什麼？（眾女士不言）喂！女作家，大膽一點

嘛！可以説做愛呀！（向冰）你不喜歡跟男人做愛？

冰：那得看誰呀！

霑：好！暫時撇開這個問題。（笑了笑）如果是心愛的男人，跟他做什麼都

喜歡，對嗎！（有女職員送上飯盒，一人一個，黃霑不吃飯，以酒當飯，所擁特

餐——鹵水牛雜，頓成孔銘、沈西城腹中之物）

冰：基本上是這樣，不一定是男人，或者那女人你喜歡呢！

霑：（捉狹地）如果喜歡那男人，不會覺得他的「屎臭」？

冰：（毫不猶豫）不會！

霑：（懷疑）不會？

（眾人笑至彎腰）

霑：（呱呱大叫）施叔青！（國語）我發現大美人拉的屎也是臭的時候，我好失

望。（改用粵語）原來我喜歡的女人，她的屎，也是臭的！

默：你小時候會，現在不會，你喜歡她，就不會覺得太臭。

霑：對！可是仍然是臭的嘛！

冰：你知道是臭的，可是你可以忍受呀！

霑：這跟喜歡是兩回事呀！

冰：我沒說喜歡，我是說能容忍它的臭。

霑：（大笑，改變話題）那你最喜歡男人做什麼？

冰：大部分女人希望男人要有禮貌，有外表，不要粗魯，不要胡亂揩油。可以適當地揩油，不過，要選擇適當的場合才揩油。（頓了頓）還有我喜歡男人博學，如果不博學，就不要開口。（霑大笑）

默：可以分三點來講。（黃霑插口：「真有層次！」）第一，喜歡跟有愛情的男人合作一場性愛活動。第二，在生活方面，可以為我洗衣服，做飯。（眾表反對，李默強調是「可以為我」，而非「時刻如此」）第三在經濟方面，可以有餘錢給我用。

霑：那麼他未必需要一定是知識分子，可能是個魯男子！

默：第四點以感性而言，就是可以在思想上和感情上和我溝通。

霑：這個擇偶條件很高呀！（喝一口酒）靈慾經濟全包在裏面。（指住默）噢！

You Want The Whole World！

青：李默不喜歡同性戀，我倒沒關係，我認識的男朋友當中，不少是同性戀，他們擅舞蹈藝術，有其他男人所沒有的溫柔氣質，他們都是我的好朋友，我喜歡他們，跟他們在一起，比跟女人一起還 Comfortable。

霑：（拍手贊成）贊成！的確可愛。（李默欲言，卻為施叔青搶先）

青：我呼籲，同時也渴望同性戀合法化。（霑拍手更烈）通過這個法例，讓同性戀的人獲得尊重。

霑：（忍不住）支持同性戀合法化。（向施叔青）你喜歡男人怎麼樣？

青：喜歡男人有經濟，能跟自己溝通。

露：這是不是條件？（有意反問）

青：你指經濟上，還是愛情上？

霑：（針對地）經濟上咯！

青：八十年代，大部分女性都有工作，經濟上不一定要倚靠男人。女權運動高漲，主張獨立，獨立就是要有經濟條件。俗語說得好：跟人伸手的手短，吃人的嘴短嘛。

默：（不能再忍）我要補充一點，為什麼要強調經濟條件。我說過希望丈夫能留一點餘錢給我，這是因為經濟，事業會影響男女間的感情和導致婚姻不愉快。可不是一定需要他給錢。如果反過來，要我負擔他的一切，我不相信這段婚姻會愉快，

幸福。（聲浪抬高，堅定萬分）。我再三提到經濟，全是生活上的原因，不是他有錢，才會有生活上的安全感。（默、雪兩人爭論不休）

霑：（慨嘆地）阿沈講得對，李默是完美主義者。（向雪）胡雪姬！你有什麼高見？

雪：我看粵語殘片，常看到張活游，白燕。張活游做窮作家，在家中寫書，白燕出去教書養他。張生活得很愉快。

默：（大聲反對）我不相信有張活游這樣的作家，我出去做事養他，他不會喜歡。我不信，我沒遇過。（默不以為然）男人在家中用我錢，而又尊重我的職業，我不相信。

雪：你不相信？我相信。

默：（一口氣）我不信他不呷醋。他會懷疑老婆跟人鬼混。我不相信用我的錢去創作，他不介意。如果男人有職業，就不必怕我和別的男人勾搭，也不會在我回到家裏要驗明正身。（眾笑不可仰）（註：現在就有這樣的男作家）

雪：（反對）人類本身生活的需求就很低，可以捱過窮日子。（有所感觸地）男女

感情深時，我不會介意，以我為例——我有學識，有工作，負擔家庭，讓他安心創作，那有什麼關係，只要真就可以，就是不是作家，是大賊，我喜歡就行。

胡雪姬一番護論，博得全場男士掌聲雷動，眾男士莫不以能娶得胡雪姬這樣的女人為榮，惜乎眾男士皆婚，只好臨淵羨魚。

霑：（不欲雪，默又起爭論，另闢話題）作家多有幻想，且把幻想幻成一個真的人。你們理想的男人是誰？

冰：（發表意見）我兩者都同意。我理想的男人是有錢，能彼此溝通，不過他有困難，我會養他，性格如此，沒法子。

霑：理想太難表達，揀個較為接近你理想的真實男人吧！（眾女士默不作聲，你覷我，我覷你）好！我說：羅拔烈福，德斯汀荷夫曼、羅密歐……（舉了一大串）

有人報以「黃霑」，全場大笑。

霑：（奚落自己）黃霑沒資格。

默：跟阿霑談話很好，他是理想談話對象。

冰：（插口）黃霑跟同性戀的男人有相似的地方。

眾男士笑不可仰，黃霑提抗議，眾女士仍堅持己見，不與妥協。黃霑只好認同。「不文霑」將會易名作「陰陽霑」，特此存記。

霑：可惜太短命。

雪：如果要我挑，我挑納蘭性德。情深義重，我喜歡。

雪：因為他太太短命，納蘭鬱鬱而終。（語調低沉，難掩哀愁）

霑：納蘭好像是同性戀。

雪：寶玉也有這種傾向，連曹霑也是。（非黃霑，特釋注）

霑：可能是 Bisexual，從文字上看得出。

雪：（感觸更深）如果曹霑不是同性戀（聲音太低，使人誤聽作黃霑），絕對寫不出寶玉、秦忠這類人物。

青：（同意地）在傳統中，根本有不少同性戀。

霑：（呱呱大叫）太多了！太多了！我們的板橋先生就是嘛！做小小一個七品官，嗜股如命，絕對不動股刑，專打背脊。他老人家不知道，一杖打下，背骨斷，會一命嗚呼。唉！他老人愛股成狂，稱之為「金臀」。要命！眾人大笑。孔銘語徐

行，以後下筆，要稱屁股作「金臀」，違者，打背脊。

霈：（改話題）你們喜歡男人身體哪個部分？

冰：（不假思索）背與胸。

霈：（捉狹地）腦呢！

冰：（瞪眼）腦呢！

霈：（頓足）哎喲喲！腦不是器官是什麼？

冰：（若無其事）長短粗幼，不礙事，只要滿足我就行。我喜歡男人的胸與背，

看到那些闊橫的肩膊，會有一種安全感，十分舒服。

霈：胡雪姬！你呢？

雪：（一貫低低地）男人的眼，看到的是眼，看不到的是心！（充滿詩意）

霈：對！「眼睛是靈魂之窗子，我們少時候作文已用到濫了。」

雪：（聲更低）眼睛可以看到心。

霈：（同意）施叔青！你呢！

青：手。手能表達肢體語言，同時——（想了想）也可以調情。

霈：(大笑，故意地)願聞其詳。

青：(為難地)手的動作多嘛!

霈：(舉起雙手)對!可以出錢，可以摸，可以……(説個不停)

默：我喜歡眼，嘴，手。

霈：外形呢!哪一種?周潤發、米高積遜、洛史劍活、湯告魯士、倪匡(眾笑)、鄧光榮?簡而清、張君默?

(眾女士不知所答)

默：(開玩笑)譚仲夏?(眾笑，徐行笑至透不了氣，身胖，宜小心)

青：我不喜歡湯告魯士，不夠成熟。

霈：(提議)加利格蘭?奧馬沙里夫?

青：對!奧馬沙利夫的典型。

冰：我也不喜歡湯告魯士，好像小孩子。

霈：那麼保羅紐曼呢?

冰：也不喜歡。我喜歡有歷史性的男人，有一種滄桑味。(在座各男人面面相

覷，想在對方臉上找到歷史遺痕，可惜，只有歲月留痕，各人憮然）

霑：李默呢？喜歡哪一個？

默：如果要嫁一世的，我選《玉樓春曉》裏的那個男主角。倘若是情人，我要費

比奧迪斯。

霑：不要選那些冷門人物，舉一個大眾人物，要大家都熟悉的。

默：好！我喜歡《撒哈拉》裏的那個阿差王子。

霑：（笑了笑）如果揀一個香港男人呢：何鴻燊、李嘉誠、李文庸、周潤發、鄧

光榮、邱德根、邵逸夫，你們揀哪一個？

默：（搶答）何鴻燊不錯。其實孫中山這樣的人物，我好想嫁。

霑：幾乎所有中國女人都想嫁給孫中山。

（沈西城認為孫中山是全中國最英俊的男人，孔銘還加進汪精衛，國父、漢奸，

相映成「趣」？）

雪：可惜太矮。

霑：孫中山只有五呎四吋，矮如黃老霑，站過去，也會有優越感！哈哈哈！

（忽然盯住李默）咦！你們看，李默有點像孫中山，鼻子最像。（孫中山是懸膽鼻——註）

默：（承認）他是我契爺。（笑）

霑：人死無對證，我也可以走到國父遺像前認契仔。真的，中國男人你喜歡誰？周恩來？毛澤東？李登輝？鄧小平？汪精衛？蔣經國？蔣介石？

默：（愈講愈有興致）以外型說，毛澤東嘛，最好是跟他在崇山峻嶺中散步。（霑插口問：「是廬山還是黃山？」默答以「什麼山都好。」）周恩來嘛，最好跟他出國訪問，遊名街大巷，（霑又插嘴：「威風凜凜！」）在巴黎香榭里大街，美國百老匯——Shopping。蔣經國，孫中山嘛！（側臉想了想）最好跟他們坐下來，喝杯茶，談心事。鄧小平嘛！哈！最好跟他一起吃燒餅、油條。

霑：那麼李登輝呢？

默：最好跟他一起去派對或者餐舞會。

（全場頓哄笑，譬喻之佳，得未曾有，徐行許為神來之筆）

霑：（向青）你呢？

青：我不會講！雪亦然，大概仍在緬懷納蘭聖德。

冰：（吁口氣）其實男人要年過三十才好看。

霑：（興奮地）冰！你令我重拾信心。

冰：男人過了三十，才會成熟，像周潤發，現在的樣子比以前好了很多。

雪：有一個男人，好有才華——（眾人望向她，皆想知答案）徐克不錯。

孔：對！有魅力！我們的黃老霑也不錯呀！

霑：對！所以施南生對他一往情深，是標準歌夫派。

冰：情形跟胡燕妮崇拜康威一樣嘛。

沈：（有點反對）有點不同，從外表看，她不像那種女人，她是女強人樣子。

霑：徐克出街不帶錢，吃好了，就打電話叫施南生來結賬，唉！福氣之厚，令人羨慕。

沈：（捉狹）豈非勝過黃老霑！

霑：多矣！（忽然靈機一觸）對！我們來談一談性幻想。（此語出，在座男士臉上盡現喜色）卡達這個花生總統在《花花公子》說過，男人每五分鐘就會有一趟性幻

想，看到每一個女人，都想跟她親近。（指自己）我也是。（冰佯怒，作勢打霈）好！

選一個人，做性幻想對象，你們選誰。冰！你先講！

冰：女人原先沒有性幻想。（眾男士大失所望）要有了對象，才有性幻想，而不

是有了性幻想，才去想男人。

霞：你意思是説有了對象，才去想男人。

默：對！愛上一個男人，才有性幻想。

霈：（懷疑）女人是這樣的嗎？

雪：女人大多喜愛那種花前月下，傾向浪漫的男人。

霈：如果由女人來寫《紅樓夢》，豈非沒有警幻仙子？

青：（不同意）現在難講。曹霈時代的女作家當然不會寫。

霈：可是，李清照所寫的「尋尋覓覓」，不就是寡婦心情嗎！

青：但好陰晦，不太露骨呀！

雪：對象太多是自己的情人或者丈夫，像李煜的小周后，嚼爛紅絨笑向檀郎

唾，就十分風情，李清照，朱淑真也都是一樣。

冰：（附和）對！有感情，才有幻想。

默：（詩興大發）好早以前的「子夜歌」也有說過什麼「聞歡叫喚聲」，什麼「床上歡」，什麼都有一個「歡」字，「歡」就是愛。有了對象，才會作出幻想，包括性幻想。喜愛的程度高，愛的幻想與性的幻想都會出現，不過，愛的幻想會比性幻想多。

霑：（看錶，時辰到）好！最後一個問題。我希望你們能夠有計劃地，要深入分析呵！寫一下你們喜歡的男人。中國男人多不懂女人，甚至怕女人。我可否要求多寫你們眼中如何看男人？

默：我老早就想寫，而且已試圖寫了一些。其實──（向青）施叔青已寫了很多有關愛情和性方面的小說、探討了男女問題。

青：（謙遜地）那裏那裏，還不夠深入。

黃霑以李默下午有遠行，胡雪姬又得往「亞視」報到，雖云意猶未盡，亦只好硬起心腸，為座談會打上了休止符。

眾人歸，心情輕鬆，只是苦差又落在本人身上，至為不公，不無抗議。

一九八八年三月十四日整理畢

輯二

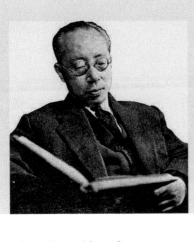

# 小記印象中的葉靈鳳先生

葉靈鳳（1905-1975），本名葉蘊璞，一九〇五年生於南京，就讀上海美術專門學校，後加入創造社，曾擔任多種文藝刊物之編寫工作，及主編多份報刊副刊，一九三〇年代更擔任上海現代書局總編輯。抗日戰爭時期來港，先後編輯《立報》、《星島日報》副刊，後來長期主編《星島日報》文藝副刊〈星座〉，至一九七三年因眼疾退休，一九七五年病逝。

大約在三年前，那時還不曾打算到日本去，閒着無事可做，加上幾個朋友的慫恿，便辦起一本文學雜誌。因為是季刊，朋友就提議用「四季」作雜誌的名字，取其一年四季都有所出的意思。雜誌名定好，接着要辦的便是集資策劃的工作。說句老實話，那時我們年紀都輕，對於文學除是硬啃外國書，死抱新主義外，可

説是一無認識。年輕人的情懷，往往是熱誠的，既有幾個人的熱誠聚合起來，匯作一股暖流，也就管不得這暖流的熱度能保持得多久了。策劃的工作落在一個對文學比較了解的朋友身上，我只是跑龍套。大概是一個五月天，天氣炎熱，朋友忽然說已約好葉靈鳳先生見面了。

葉靈鳳先生的書，我看過的並不多，除了像《北窗讀書錄》一類由香港上海書局印行的隨筆之外，他的短篇小說，我只在舊雜誌上讀到過，印象不深，談不上有所記憶，倒是他跟魯迅先生的一段過節，與郁達夫先生的一場相交，至今仍留在我的腦海裏，久久不能忘去。三年後的今天，我常常想到，倘使現在有人來做中國近代文學史，無可懷疑靈鳳先生是一個最適切的人，可惜他的雙眼由於患病，幾已不可視物，要來做幾十萬字的文學史，求諸他，似乎是一種苛求吧！

約好見面的地方是在中環紅寶石餐廳，靈鳳先生家居半山羅便臣道，這樣可以方便時間。我比約定的時間早到了一刻鐘，安定好情緒之後，就把預早準備好的題目在心底裏重複了一遍。這時靈鳳先生在他女兒底攙扶下往餐廳走進來了。白色的頭髮在黯淡燈光的掩映中，顯得更花白，步履亦已蹣跚起來，似乎還有點顫抖，但

是我這表面的感受很快就被靈鳳先生的瀟灑風格一掃而光，三四十年前的美少年正是別來無恙地端坐在我的面前。

席上除了我們一班年輕朋友外，還雜有老前輩，黃俊東兄，是研究中國近代文學的專家，而事實上這趟靈鳳先生能撥冗光臨，也正是俊東兄作曹邱的。話匣子由五四運動的幾個著名作家談起，一直伸延到「天才作家」穆時英。提起穆時英，靈鳳先生的興緻便來了，從他的神情看來，靈鳳先生對穆時英仍有相當深重的緬懷，說到了他中伏早逝時，淚光晶瑩，像是三十多年前的往事，今又逼人而來。同樣地，三年後的今天，當我回到治事的地方，接到惠本兄報靈鳳先生噩耗的電話時，三年前靈鳳先生的一言一笑，亦如連接不斷的映象在我的眼前飛躍不已。

七五年十一月二十四日

後記——我現在治事的地方是在萬宜大廈樓上、樓下便是紅寶石餐廳，今天早上，我捱着空肚子到餐廳吃東西，忽然又看到了靈鳳先生三年前的座席，今已物在人亡，望之，實有今昔之嘆也。

二十五日晨追記

# 胡金銓談中國現代作家

胡金銓（1932-1997），一九三二年生於北京，自幼愛看書，國學根基深厚。一九四九年隻身來港，展開導演生涯之前，曾當過校對、廣告畫師、演員等不同工作。一九六五年首次獨立執導，拍成《大地兒女》。代表作有《龍門客棧》、《俠女》、《忠烈圖》、《空山靈雨》等，一九七八年曾被英國《國際電影年鑑》選為年度世界五大導演。

胡金銓除拍電影外，其他知識亦非常豐富，博學多才，熱愛中國古典文化，尤鍾情京劇和書畫。他對老舍的研究亦非常深入，曾著有《老舍和他的作品》一書。一九九七年進行心臟導管擴張手術失敗，不幸離世，享年六十五歲。

我第一次去見胡導演，是在九龍塘又一村他的辦公室，那時

正在九月下旬的時候，爭秋奪暑，被太陽光灼得發燙的花圃街，蒸發着熱氣，偏偏他的辦公地點又是那麼難找，東間西間，好不容易才闖到「金銓影業公司」的大門，但已熱得不可開交，額頭的汗像大豆般滴下。我輕叩了大門兩下，應門的是一位外籍小姐，樣子十分漂亮，且極有中國女孩子味道，我本想用英語說明來意，豈料她一開口就用極純正的京片子跟我說，胡導演剛有公事出去一趟，不久即可回來，當時我心中嚇了一跳，因為自己自少接觸中文，但說起國語卻異常別扭，當下也不好意思跟她多談，後來我被安排到胡先生的私人辦公房間等他回來，並暗自盤算待會兒怎麼跟他說話。

胡導演的辦公地點不大，全層只有六百呎左右，好像只有三個人協助他工作。

而他的私人辦公房間約有兩百呎那麼大吧。我目光貪婪地掃射房間內的一切陳設，古樸的木板牆壁上掛着字畫，天花板也是木板的，成三角尖形，十分有味道。胡導演大概是對黃色有特別偏愛的吧，黃色的窗簾，陽光透射進來，令人覺得十分舒服，連筆座和筆桿也是黃色的，書架上的書擺得很是整齊，惟獨是書桌上堆滿了文件，十分凌亂。

不久，胡導演氣呼呼的衝入辦公室，一邊擦着汗，一邊連聲抱歉，弄得我也

十分不好意思，他穿着一件黃色的運動恤，說話速度極快，頭髮蓬蓬鬆鬆的，有塗

上髮臘之類的東西，卻沒有梳得整齊，粗眉大眼，有極濃烈的北方漢子鄉土味道，

短少精幹，目光烱烱。起初，我原擬跟他談談電影的問題，但是他實在太忙，要寫

信覆信，不時又有電話找他，所以談不了多久，我便向他告辭。事後，同事小葉跟

我說，胡金銓這個人嘛，不多大願意跟人家談電影的，如果換一個話題，與他談文

學，那準會撩起他的談興。屆時，便只有他說的份兒，而你只有豎着耳朵聽的份兒

了。小葉與胡先生頗為稔熟的，於是通過他的安排，在十一月中的一個黃昏，我們

一行四人，直奔胡先生的寓所。

胡先生的寓所在沙田的一個小丘上，下面是一條崎嶇小路，小路旁是火車軌。

據小葉說，胡先生常常喝得酩酊大醉，然後穿過公路和火車路，再拾步返家，雖然

月黑風高，卻從未出過岔子，真的不能不算奇蹟。當時我踏在鬆浮浮的沙路上，不

禁暗裏為他擔心。

　十一月中旬的天氣非常清爽，斜陽照射之下，胡先生寓所外的院子有幾片落

葉，除了一兩聲狗吠外，都是靜悄悄的，一片肅殺的景象，按動門鈴後，胡先生跑出來給我們開門，他穿了一套米黃色的牛仔裝，夾克的鈕扣沒有扣好，頭髮仍舊是那副模樣兒，面部堆滿笑容，一下子把深秋的冷清都掃走，我們在他的帶領之下，進入他的房子內。

胡先生的家真像一個家，廳子傢具陳設很簡單，也很質樸，只是實在太凌亂了，四處堆滿書，中西雜誌擲在沙發上，中國史籍一綑綑的放在地上，原來是在重新佈置家居的關係。不過雖然凌亂，給人以一種溫馨的感覺，尤其是濃厚的書香襲人而來，令人十分舒暢。我們探頭往廳子內望，見着吊兒郎當的畫家席德進已在拍攝一些京戲角色的剪紙，想到，胡金銓加上席德進這雙活寶貝，和這個家真的再也配襯不過了。

其後艾雲覺得時候不早，建議先替胡先生拍攝一些照片，胡先生聽說照片是用來作封面之用的，瞧一瞧未扣好衣鈕的夾克，摸摸亂糟糟的頭髮，忙不迭跑進洗手間整理一下，得出來時，已是髮光可鑑，衣服整齊，引得我們大笑，他究竟仍是一個愛漂亮的人。

寒喧幾句之後，小葉告訴我說，胡先生的家有「兩多」，一是藏書，一是藏酒。我平素對杯中物也頗喜愛，所以急不及待打開胡先生的酒櫃一看，真是琳瑯滿目，拔蘭地、威士忌、紅酒及白酒等，一應俱全。於是我們也不打話，就逕自斟滿一杯白蘭地，邊飲邊談。小葉拉着我走入書房內觀賞。老實說，我所見過的私人藏書中，胡先生的書並不算是最多的，但少講也有數千冊之多，算來也是十分豐富的了。書的種類十分多，但大部分是文學和史書，還有是電影和藝術的，中西兼備，其中不乏是絕了版的珍本。我想，胡先生平常在逛書店上面的時間比之在片場內要多上許多倍吧！大概因為太多書的關係，嵌在四面牆上的書櫃，有不敷應用之感，所以地上都堆滿了書，面積約二百五十呎的書房陡然變得細少起來。使人最不順眼的，是他的書桌上，非常的不整齊，紙張和資料卡片，亂糟糟的堆在一起，很沒有規律，像漫不經心的樣子。可是書目架內的卡片，卻排列得很是整齊，尤其是關於老舍的，更是十分精細，顯示出他對研究學問的功夫，確能做到一絲不苟。後來他跟我說，他是從來不在書房中寫劇本的，書房只是他研究和寫文章的地方。其後我因為內急，走進洗手間，一看之下，呆了片刻，因為在整潔的洗手間內，有一個籃

子也盛滿了書本。真想不到胡金銓這人外形粗曠，竟是嗜書如命的傢伙。想像中，他花在洗手間中的時間，也相當的多吧。

擾攘過後，我們終於靜坐下來。小葉對中國近代文學最有興趣，也因為深知胡先生的喜好，所以劈頭第一句便問他當初寫老舍的動機和目前的研究工作進展。

這樣一來，可真搔着胡先生的癢處，他的談興果然來了：「老舍的書，我自少便喜愛看，因為他的文章中，許多地方用上北京的土話，看去很有親切感，也很令人發噱，有一次，我看見一本關於老舍的外文書籍，是一印度人寫的，內容亂七八糟，錯的不得了，因為他根本看不懂那些土話的含義。有一次我偶然跟《明報月刊》總編輯胡菊人先生在閒談中說起這問題，胡先生說，既然如此，那麼不如你給我們寫一篇關於老舍的文章吧。於是我便開始執筆，但寫了第一篇，便有欲罷不能之勢，因為問題實在太多了，所以愈寫愈多，後來工作太忙，便斷斷續續的，不能一氣呵成的寫下去，刊登在《明報月刊》的文章，也多番脫稿，那真沒有辦法。還有，為找尋資料，我也花費了不少時間，走遍了史丹福大學，胡佛圖書館和哈佛燕京的圖書館，甚至還到過英國倫敦大學東方學院圖書館 (SCHOOL OF ORIENTAL AND

AFRICAN STUDIES）。這些都耽擱了不少時間，因為要做研究嘛，那總不能馬馬虎虎的，像那位印度人一樣，真的太不像話了。」

小葉又問關於老舍傳的進度如何，他說，要研究老舍頗不容易，因為資料散佚，而且時間甚長，現時只寫至一九三八年，要寫至一九六六年才算全部完成。

他所寫的稿件，現時已交由美國一位朋友代翻譯成英文，自己實在沒有太多時間執筆，所寫的已幾乎全部被翻譯完成了。他又說，翻譯完成的稿子，他自己再重新看過一遍後，發覺有部分錯誤的地方，但那並非是翻譯者的錯誤，而是原稿在執筆時資料有不完備之處，所以又得修改一下，如此一來，亦將花去好一段時間。筆者是讀歷史的，治史者最講實是求事，對於胡先生這種態度，十分激賞，只是當時沒有表白出來而已。另一方面我又心裏想，胡先生有一天假如對電影藝術厭棄的話，若轉而專注於學術研究或講學，也當有很大成就的，他是一個粗中帶幼的人，只是目前無規律的生活可能比較適合他的個性而已。

胡先生實在是太忙了，在我們跟他談話的兩個多鐘點內，他至少接聽電話三次以上，他告訴我們有時為避免電話會打斷他寫作時的文思，便常常東躲西藏的，真

是寫也寫得不太安寧，進度也因此大打折扣。

小葉很喜歡周作人，郁達夫的。所以他也問胡先生是否對老舍有所偏愛。但胡先生卻說不是，他只是為他作傳而已，如果老舍傳完成後，可能會寫另一位作家的傳記。於是小葉又問：「聽戴天說，你也是很喜歡郁達夫的，你對他的看法如何？」

胡先生說：「郁達夫嘛，我沒有下過功夫，所以不能亂說，至於魯迅，他是一位運動家、戰士，而周作人則較有學術氣息。」

小葉知道胡先生對資料搜集極有心得，為拋磚引玉，他說：「我看，香港有關郁達夫的散文不多，日本方面，我走過許多家出版社都沒有郁達夫文章的目錄表。」胡先生立刻接着說：「我相信美國有的，不過，問題在你不知道，譬如老舍，我知道他有很多文章，而出版社也有很多他的書目表。但因為這些作品很多時都散在很多冷門的雜誌中。我曾經把許多份主要雜誌，包括三〇年代的及四〇年代的雜誌都由頭看到尾，結果才發現一兩篇。所以這是一個最大困難，你要先知道那篇文章是刊登在哪份雜誌第幾期，這樣才會比較方便。當然，有一本作者文章的總表，當然容易得多。我知道最近中國大陸出過一本叫什麼近代文學作家的資料彙編，又有一個老

舍研究彙編，是山東師範書院出版的，但至現在我還沒有找到。據說看過這一本書的外人只有一人，那是一個研究中國近代作家的捷克斯拉夫人，史諾夫斯基，我曾跟他通訊，但因為在中國影印文件很是困難，所以始終沒法得到。」

談過郁達夫與老舍後，我們又扯到最熱門的問題上去——關於巴金與茅盾的作品參加諾貝爾的事情，巴金的作品我也曾涉獵過，主觀一點的說，總覺得他的小說太長和累贅，可能因為自己沒有耐心的關係，所以一向不大欣賞，胡先生也有同感，在兩者比對上，他是比較喜歡茅盾的，不過他卻認為這兩者都並不是代表中國作家參加諾貝爾的最佳人選，小葉接着問，假使把已故的近代作家都算進去，誰應是最佳候選人，胡先生毫不猶疑的說：「那當然應該是沈從文了，他的文章最能表現中國的地方鄉土特色，有時代感，文字功力當然不在話下。」小葉頗以為然，他雖然極崇拜周作人，但在這一點上卻並不爭持，可能是對文學的觀點兩者沒有多大歧見吧。於是我又問：「那麼老舍怎麼樣？」「恐怕機會不很大，他是比較用外國文章結構的。」胡先生說。為了這句話，事後小葉跟我說，胡金銓的可愛處就是在這裏，他事事都分得很清楚，雖然很重感情，但極有理智，不會因自己喜好而忽視公理，這

個我也很有同感。

閒聊着，我總覺得胡先生雖對文學興趣很大，但不跟他談點電影似乎說不過去，於是問他關於李翰祥先生擬開拍《駱駝祥子》的計劃進行得怎麼樣。我常覺得，李先生是徘徊於理想與現實之間的一個「邊際人」，好像《冬暖》，藝術價值雖然很高，但票房害得他好苦，但《騙術奇譚》等媚俗電影卻使再度振作起來，《傾國傾城》等影片雖然叫好，卻仍免不了要虧本，於是他又拍了《捉姦趣史》等影片。小葉在執筆寫〈宋存壽談要當好導演不易為〉時，曾概嘆香港的文化水平曾抑殺了不知多少好導演的藝術生命，正好說中了我心中的話。胡先生為這問題也不禁皺眉，他說：「《駱駝祥子》這電影當然很有意思，但市場是絕對有問題的。那天李翰祥先生曾跟我談過這件事，我對他說，這齣戲，不易拍嘛，因為故事內容都是北京的街景，車伕的故事都在街上發生的呀。單是搭牌樓已不是易事，而且，那女主角又得非常的醜。恐怕不易為觀眾受落。」其後艾雲又問了胡先生一些關於《俠女》的技術性問題，我卻在想，胡先生拍了那麼多武俠片，事實上應該嘗試拍其他影片的，不能常把作品宥着在一個框框內，只是因為不算深交的關係，所以沒有當場說明，卻

不吐不快。

不經不覺，夜幕已經低垂，我們正要告辭之際，艾雲瞥見廳子桌上的墨硯和宣紙，便要求胡先生給我們寫幾個字留作紀念，胡先生的字，算得上是蒼勁秀麗，在眾人都有所獲之際，我卻最喜歡他所寫給我的——「生命是鬧着玩的，事事顯出如此，從前這樣想，現在我懂得了。」——老舍。

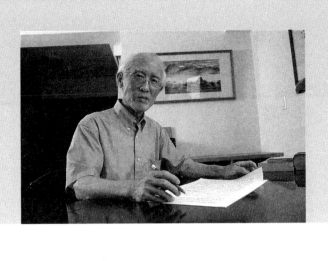

# 詩人余光中的感喟

余光中（1928-2017），一生從事詩、散文、評論、翻譯，自稱為寫作的四度空間，詩風與文風的多變、多產、多樣，盱衡同輩晚輩，幾乎少有匹敵者。從舊世紀到新世紀，對現代文學影響既深且遠，遍及兩岸三地的華人世界。曾在美國教書四年，並在臺、港各大學擔任外文系或中文系教授暨文學院院長，曾獲香港中文大學、澳門大學、臺灣中山大學及政治大學之榮譽博士。先後榮獲「南京十大文化名人之首」、全球華文文學星雲獎之貢獻獎、第三十四屆行政院文化獎等。

著有詩集《白玉苦瓜》、《藕神》、《太陽點名》、《在冷戰的年代》等；散文集《逍遙遊》、《聽聽那冷雨》、《青銅一夢》、《粉絲與知音》等；評論集《藍墨水的下游》、《舉杯向天笑》、《從杜甫到達利》、《翻譯乃大道，譯者獨憔悴：余光中翻譯論集》等；翻譯《理想丈夫》、《溫夫人

的扇子》、《不要緊的女人》、《錄事巴托比／老人與海》、《不可兒戲》、《梵谷傳》、《濟慈名著譯述》等，主編《中華現代文學大系》（一）、（二）、《秋之頌》等，合計七十種以上。

## 余光中先生的愛好者

初識余光中先生的名字，大概是在八年前。那時我加入了一個年青人的文社，社友之中有名野農者，特別喜愛余先生的新詩，常在聚會時，擇其一二、當眾誦之。其時，我尚沉緬於中國章回小說中，詞章氣習很深，且以為中國有詩，當以唐詩為最，對於新詩，非但興味不濃，反之認為難登大雅。野農君常跟我辯論，要我先看新詩，尤其是余先生的，然後再下斷語。我自然不屑一看：像「雲想衣裳花想容」這類佳句，又豈是新詩所能表達其萬一的呢？這個文社終於在我們爭持不下的情況下，分解了。野農君的去向我不大清楚，聽說是教了書，要把新詩的知識灌輸給比他更年青的朋友，惟是此後鮮有音訊，以致不通聞問，而論辯詩的體制，失去一個對手，至今猶覺惘然。

近幾年來，由於四方浪蕩，經驗積蓄，已從詞章困頓之中脫出，漸把興味投向現代矣。新詩並非不可一看，但是形似詩而非詩的所謂新詩，當然不在覽看之列，而余光中先生的詩，集古揉今、自成一派，看後深思、自愧昔日之孟浪。

七四年末，我任職於某出版社，編輯部要出一本余先生的散文集，請余先生自訂目錄，由我跟黃俊東兄負責校閱。我得此機緣，把幾年來讀到的余先生的散文重溫一遍，更加深了我對余先生的認識。眼時也想對余先生的詩與散文稍加評價，可是我一來不懂詩，二來也覺力有未逮，無論對於詩與散文的源流都是隔教，勉強做去，恐有類犬之虞，因之惶恐終日，終未曾下筆。然而有幾句話是可以說的，那就是余先生的詩與散文，都已到了「擲地有聲」的階段，魚與熊掌，難以取捨，憑良心說，我喜余先生的散文較多。《明報月刊》一二一期刊有夏志清先生的文章，提到余先生時，對其散文推崇備至，其文云——「但他之所以異於同儕，在於能將中國古文的節奏與色彩，配合思想有深度，結構多采多姿的現代白話文體，鑄成優美的散文。」於此可見余先生在學者心目中的地位。

七四年余先生來港，任教於中文大學，這對於喜歡余先生文章的讀者來說，無

疑是一項天大的喜訊。我想如果野農君此刻對新詩的愛好還沒有減退的話，一定會不揣冒昧的去登門造訪的吧！我雖具此念，如果沒有戴天兄作曹邱，是絕對沒有勇氣去進行這趟訪問的。

## 港台兩地大學生的文筆程度

（為了行文的方便，訪問採用一問一答方式，訪問的時間是在去年十二月三日的上午。）

問：余先生，你到香港之後，生活習慣嗎？對這裏的大學有什麼意見沒有？

答：香港很不錯。現在已慢慢開始習慣啦！這裏的大學採用的是聯邦制，有三間書院集在一起，不容易弄清楚。學生選課很自由，他們不同系，又不同學院，我起初給搞得有點糊塗。美國很少採用聯邦制，不過學生選課的也很多。

問：你覺得香港學生與台灣學生比較起來，哪方面的程度比較好呢？

答：一般來說，台灣學生的中文水準比較高，但是英文則比不上香港了。那是因為香港有英文中學，學生自幼就讀英文，英文顯得格外重要。我四個女兒在香港

的學校裏讀書，就感到有這樣的傾向。

問：那麼，能不能跟得上呢？

答：（笑了笑）我女兒的英文沒有問題，因為她們在美國也唸過書。

（我對文學的興趣向來都很濃厚，晚近、文風不振，至少遠逮十年前我還是少年的時代，我就此向余先生請教港台大學生文筆程度的問題。）

答：依我看，香港大學生的文章是比較差了一點，這與環境有關係的。香港一般文學刊物太少，比不上台灣的蓬勃，而報章上的副刊都給圈死了，年青人很難有發表的機會。名作家園地多而固定，年青人的機會便相應減少。台灣有許多詩社、文會，這對文學的發展是有幫助的。

香港在六十年代，文社的風氣也很盛，著名的如風雨文社、晨風文社、藍馬現代文社等，所羅列的年青作者，都是一時之選。可惜時移勢易，昔日的「堂前燕」，今已飛進尋常百姓家，要以經濟掛帥了。

# 對香港現代詩的看法

問：余先生，你對於香港現代詩的看法怎樣？

答：你的意思是指現代詩，還是新詩？

問：我的意思是指香港年青人寫的現代詩。

答：（余先生又笑了笑）哦！講起現代詩，無可否認是台灣起步較早，但是香港寫現代詩，跟台灣有點不同，因為外文程度好，可以從西洋小說，電影方面吸收，不用透過翻譯，所得自然比較直接。不過香港的學生，中文比較差，不少人寫的詩，在文字運用上，可惜尚未自如，香港大半說廣東話，新詩朗誦起來，沒有用國語動聽。台灣近二十年來，大力推行國語，所以許多台灣藉的年輕詩人都能說得一口流利的國語。

問：你對香港現代詩的前途有什麼高見？

答：我認為可以多寫以香港為背景的詩，才能突出地方色彩，具現實感。我來香港雖然不久，這條鐵路（余先生指指窗外面的火車路）我已經寫過好幾次了。現代

詩是一種精神，部分技巧雖從西方學來，但也止於形式。至於思想與感情，應該是本國的，或者竟是當地的，就地取材，最能表達地方的色彩。可惜香港有些詩人，尚未想到利用香港背景來寫詩。

## 具有音樂性的散文

問：我比較喜歡余先生的散文，有音樂性，有一種難以描摹的美。

答：謝謝你。我想這或許跟我寫詩有關。寫詩多重節奏，所以寫起散文來，就特別注意文字的節奏感。

問：你對中國的傳統文學，有什麼意見？

答：中國傳統文學浩如煙海，我喜歡詩與散文。

問：余先生你喜歡明朝公安竟陵的散文風格嗎？

答：（想了想）公安、竟陵的文章我看得不多，記得周作人與林語堂兩位先生曾經大力提倡。至於我的風格，說不出到底受哪方面的影響，古典散文當然對我有許多啟發，讀英文自然也有影響。英文的節奏與句法，對散文寫作的確是有點用處

的。英文有一種叫做 Parenthetical Expression 的句法，是中國罕見的，我有時也會採用一下，使散文的節奏和句法多些變化。

問：中國現代的散文當以周氏兄弟為大家，你對此說有什麼看法？

答：周氏兄弟的散文委實不錯。台灣的散文家也很多，散文集的銷路也很不錯。

（我告訴余先生，在香港寫散文的人，如果不肯改行，那就一定不能生活下去。

余先生聽了，很感嘆的說出了他個人的想法。）

答：香港流行專欄、方塊、字數有了限制。所以作者不能揮灑自如。我很佩服他們，天天見報，並不容易。我自己在《今日世界》寫一個專欄，不過一月一次，已經覺得頭痛。

我們的話題又由散文轉移到當代小說上去。

## 談台灣小說

問：你覺得當代台灣的小說怎樣？我看過黃春明的小說，覺得很有意思，地方色彩也很濃厚。

答：黃春明的小說寫得真不錯。他是台灣人，寫的小說鄉土味很厚，我覺得他的小說當於廣闊的人性，有一種化俗為雅的詼諧，這點十分難得。一般小說家都很容易走上傷感自憐之路，黃春明沒有。

問：你對於台灣其他的小說家有什麼意見？

答：台灣小說家中，很有幾位有寫得不錯，像朱西甯、司馬中原、白先勇、張系國、於梨華等，他們的風格各自不同。朱西甯與司馬中原以寫北方見長；白先勇的小說，範圍所及，大陸、台灣、美國都是他小說的背景，張系國是青年一代的傑出代表人物，於梨華的小說，卻以在美國的中國人底生活為對象。

問：除了黃春明，香港的讀者也很注意王禎和，他的《嫁粧一牛車》寫得不壞。

余先生，你覺得他怎麼樣？

答：王禎和的小說我不大熟悉，但一般的評語都很好。他寫的人物跟黃春明不同，不過，跟黃春明、陳映真、林懷民、楊青矗他們一樣，都是台灣本地優秀的作家。

問：台灣還有一個作家叫七等生的，我個人不很喜歡，直覺上，他有點模仿芥

川龍之介……

答：我覺得他沒有黃春明那樣純，那樣厚，我對於他語言的看法，有些保留，他的作品有時候有點怪誕。

## 余光中談畫

唐代詩人王維的詩一向有「詩中有畫，畫中有詩」之稱，我想，用來形容余光中的詩亦非常恰當的。大家曉得余先生是詩人，但他對繪畫欣賞也極有心得。記得在一九七二年，余先生應邀在新亞書院作過一次講演，內容是講述詩與畫的異同，見解確是精闢的。今天既有如此好的機會拜訪這位詩人，內心積存的疑問，像流水般湧現。

問：究竟詩與畫之關係如何？有否共通性？

答：共通的地方一定有的。剛才我曾說過，詩是綜合的藝術，不但有畫意，且有音樂的節奏及音調；而意象與節奏更必須附驥於意義，詩境才圓滿。與詩比較，畫可說是一種比較「純」的藝術，它對視覺的把握是極為強烈的，不過卻缺少了像詩

一樣的綜合性，而且也不像詩那樣易於表現知性。繪畫當然也有知性，但大致上說來還是偏於感性。

問：那麼，抽象畫比寫實的作品更能發揮詩的意境嗎？

（說完，便隨手指着懸掛在牆壁上的劉國松的一幅水墨畫作例。）

答：劉國松這幅畫也不是完全抽象的，已經是相當具象的了，你可以當作半抽象的山水畫看。我最近的看法倒覺得抽象畫也有限制。以前，劉國松和其他畫家正在展出抽象畫時，我也常為他們辯護。我現在卻認為抽象畫還是不能取代具象畫，不過，經歷了抽象畫的運動和洗禮後，具象畫再也不像以前的具象畫了。

問：我想，就好像美國現時流行那種「照相寫實派」吧！我個人實在不太欣賞……。

答：美國人辦事就像一窩蜂似的。就好像跳舞或彈琴吧，他們有時竟彈六、七十小時，常常做那些沒有意義的事情。美國流行抽象畫時，抽象作品便壟斷了整個畫壇，現在又回到寫實的路上去了，就是你剛說過的「照相寫實派」。不過，這當然也不是突然發生的，因為抽象畫固然境界很高，可是不能滿足欣賞者那種對視覺的

現實世界的要求。他們認為日常生活也很重要，亦有很多詩意可以表現的，為什麼不畫出來呢？因此，產生了所謂 Pop Art（普普藝術），這種「普普藝術」就是對抽象畫脫離現實生活的一種反動。現在「普普藝術」又不成了，便走上了「照相寫實」。寫實到了極端，不能再發展下去時，很可能重新回到半抽象之路上去。時尚，就像鐘擺一樣，擺來又擺去。

最後，余先生問我們看過十一月的「中國現代繪畫」展覽沒有。我對畫展素來留意，哪裏會不看。我認為今次之畫展展出者，雖然全部是台灣的作品，但並不很完全，很多畫家沒有參展，實在是非常可惜的。同時，很多作品並非畫家之代表作，例如廖修平的作品便是。不過，看了這個畫展後，已約莫可窺見台灣目前的畫風了。

這時，因為要替余先生拍照片，同行的攝影師要求余先生到書房裏擺姿勢。在拍照的當兒，我看見余先生書房門背後貼着一張紙，大概是日常工作進度表吧！上面有一行記着「艾青是大詩人嗎？」的標題，想必是余先生欲寫的文章。攝影不久，太陽已高升至中天，是吃飯的時候了，我嗅到跟客廳相連的廚房裏飄來陣陣飯香。

# 金庸談他的作品

金庸（1924-2018），本名查良鏞，籍貫浙江海寧，中國文學家、武俠小說作家、社會活動家，一九四八年移居香港。與倪匡、黃霑、蔡瀾一起，獲傳媒冠以「香港四大才子」之譽。

自一九五〇年代起，其以筆名「金庸」創作多部膾炙人口的武俠小說，包括《射鵰英雄傳》、《神鵰俠侶》、《倚天屠龍記》、《天龍八部》、《笑傲江湖》、《鹿鼎記》等。歷年來金庸筆下的著作屢次改編為電視劇、電影等影視作品，對華人影視文化貢獻重大。

相信你、我，還有其他很多讀者，都曾經是武俠小說迷。那麼，你對《書劍恩仇錄》、《神鵰俠侶》必定很熟悉。作者金庸先生已將他十二部名著陸續以全集形式重印出版，本刊藉此機會訪

問金庸（查良鏞）先生，希望讓讀者多加認識。

我們三人，到達查先生家時，已是下午三時多。查先生忙迎我們入客廳裏。剛坐下，不免四周打量一番：白色帶灰的牆壁，黃色帶草青的地氈，配上藍得像海水般的天鵝絨梳化，感覺是恬靜與舒適。我們坐在巨形的梳化上，仍覺渺小。吃了幾口茶，寒喧數語後，拍照的拍照，訪問的訪問，各司其事起來。

本刊：查先生，我自小很愛看你的武俠小說，你所寫的各部，我幾乎全看過，其中我最喜歡的是《射鵰英雄傳》和《神鵰俠侶》。小龍女楊過給人的印象實在太深刻，每每使人廢寢忘餐，窮追不捨的。我很想知道你怎樣構思這種題材，是否先有故事結構，抑或只有概念，隨寫隨變的呢？

查先生：（想了想）最初只能有大概輪廓。因為每天在報上發表的關係，每次只能寫千多字。寫的時間約莫一小時左右，但在下筆前卻要相當時間去構思，例如每篇的細節如何發展和連續等。

本刊：目前你在《明晚》所重登的，是否再經過構思和再改過的？

查先生：改過很多，幾乎每一句都重寫過。

本刊：據我所知，在日本，作家出版全集的有很多，但在香港卻非常少。以中國作家來說，除魯迅先生外，第二個是郁達夫先生，隨後就是查先生你了。我與朋友時有見面，常常向他們說，查先生的作品與日本兩位作家頗為近似，其一是松本清張，其二是司馬遼太郎。我認為查先生的武俠小說其實不能稱之為武俠小說，因為其中有很多情節極富文學性，例如描述心理方面已非一般武俠小說的寫法了。我就是有這種看法，可能錯誤也說不定，請你勿見怪。其次，情節的寫法懸疑性很高，令人莫測高深；人物性格也極鮮明，與很多日本大作家的寫法很接近……

查先生：（很謙虛地）不敢當。

本刊：查先生你寫人物時，憑什麼觀察的，何以有這樣的寫法？

查先生：我對人物塑造是比較重視些。我當初寫小說時只是在報上連載，並未刻意寫一部文學作品，只要希望讀者喜歡看，看後高興就是。一部小說，人物很重要，因此必須有鮮明的性格。故事情節大可以隨時變動，人物性格卻要想得很清楚，很透徹才成。例如楊過的性格，即使後來有所改變，但基本的仍要保留，附屬的可以改掉。我個人認為，小說中的人物比較重要，故事較為次要。

本刊：查先生，我相信你未寫小說之前，必定看過很多武俠小說了，你喜歡哪幾個？

查先生：我自小就喜歡看武俠小說，中國較出名的武俠小說相信看了百分之九十以上，包括好的，壞的。當然，各時代有各時代的特色，近代的我較喜歡白羽。

本刊：查先生，香港寫武俠小說的作家也很多，但能吸引讀者去看的作家卻非常少，而查先生目前暫時擱筆，對我們讀者來說是一個損失，但以目前仍繼續寫武俠小說的名家，各派有各派的寫法，你認為武俠小說之發展，能否像以前那樣蓬勃呢？

查先生：現在寫武俠小說的作家少了很多。據我所知，仍然經常寫的只有梁羽生先生，其他如倪匡先生也只是時斷時續地寫，台灣方面則比較多些。

本刊：台灣方面最出名的有古龍等，你認為台灣之武俠小說能否繼續發展下去？

查先生：武俠小說本身有限制，我認為需要突破的。以目前一般寫法，包括我在內，對一固定格局，圈套不能突破。到現階段，香港與台灣所發表的武俠小說相

信總數超過千多部，在這麼多部武俠小說中，實際上情節與佈局相差很少，都是依據同一格式寫下去。除非另有想法和新的構思，否則很難再引起讀者興趣。我很早就想到這個問題，所以寫《鹿鼎記》時，寫法實際和一般武俠小說已有不同了。

本刊：查先生，請你莫責怪晚輩，我大膽地向你提供我個人意見。我覺得查生將來有時間再寫小說，不一定要再寫武俠，可以用一種比較懸疑性的，以現代為背景，着重心理描述，完全為文學形式。我認為你是可以做到有餘的。將來出版後，能一新讀者耳目。我這樣提議請查先生勿責怪才好。

查先生：(笑了笑)當然不會見怪，反而很感謝。一個人的構思是有限度的。我現時已寫了十二部長篇武俠小說，無論在經營，情節各方面已差不多了，若要再寫的話，體材、形式、風格必須有新方向才成。

本刊：看《鹿鼎記》已是令人耳目一新了，因為以前我們看的武俠小說，主角都是身懷絕技，武功高強的人，而現在《鹿鼎記》中的韋小寶根本不曉武功，可說是反英雄的形象。我們看了，覺得很新鮮。

本刊：最近電視台買了查先生兩部小說拍片集，你認為用武俠小說拍電視片集

是否比拍電影適當呢？

　　查先生：拍電視比較容易。例如《書劍恩仇錄》準備拍一百集，每集大概三十分鐘或以上，因此整體加起來總有五六十小時，比電影之兩小時篇幅實在豐富得多。以電影表現小說相當困難，小說情節長，人物多，不容易將全部情節濃縮。假如看過小說的讀者，再看電影必定不滿意，就是這個原因。電視的製作方式，比之更接近於長篇連載小說。

　　本刊：我相信電視台買了查先生的兩部小說版權，實在便宜了他們。因為原著本身已是最好的編劇，他們不需再花功夫，又照原著拍攝也差不多了。《天龍八部》正在拍電影，可能會吃力不討好，原因並非他們不肯投資，而是怕小說中的情節給肢解得不像樣子而已。

　　查先生：假如要拍電影，我認為拍小說中的一節、一個故事已足夠了。

　　本刊：若果查先生的小說拍電影，另一難題就是找合適的主角。以《射鵰英雄傳》為例，郭靖之角色已是很難找了，要切合小說中個性的古裝人物，在目前電影明星中很難找到。

查先生：讀者看過小說後，內心常會先入為主，對人物的形象先有自己的構

思，現代人與古代人不同，自然不容易使讀者滿意。

本刊：魯迅小說中有一個阿Q，而查先生小說中有一個郭靖，已在我們腦海中

成了永久形象，我覺得小說能做到這樣，真不簡單。《射鵰英雄傳》發表至今已十多

年，現在仍有很多青年記得郭靖，可見查先生的小說之吸引力和影響性。（現在當以

韋小寶為典型代表矣。）

談到這裏，各人休息了一陣子，喝了幾口咖啡，然後要求到查先生書房內拍

照。我們離去時，已是紅霞滿天，西山日下了。

# 我所知道的徐訏

（與莫圓莊合寫）

徐訏（1908-1980），生於浙江慈谿。北京大學哲學系畢業，續修心理學二年。負笈歐陸，因抗日軍興中輟學業；回國後在上海主編《人間世》、《作風》等刊物；作品《鬼戀》問世，受文壇矚目。一九四二年赴後方，曾執教中央大學（重慶），並發表長篇小說《風蕭蕭》。旋任《掃蕩報》駐美記者，返國後任《和平日報》主筆。一九五〇年移居香港，迄至一九八〇年謝世，筆耕不斷。其間曾創辦「創墾出版社」，及期刊《熱風》、《論語》、《幽默》、《筆端》、《七藝》等；先後在香港中文大學前身各書院及星加坡南洋大學執教，並任香港浸會學院中文系主任、文學院院長等職。各種作品都二千萬言。

徐訏，浙江慈谿人，一九〇八年生。一九三一年畢業於國立北京大學哲學系，後又專攻心理學兩年。一九三三年離北平到上海，從事寫作，任《人間世》半月刊編輯，後又主編《天地人》、《作風》等刊物。一九三六年赴法，擬繼續研究哲學，抗戰軍興，未竟所學而回國。以後即從事寫作，珍珠港事變後由上海至重慶，其著作由成都東方書店出版，風靡一時，當時重慶有一九四三年為「徐訏年」之稱。

在一九四二、四三年間，徐氏又任國立中央大學師範學院國文系兼任教授。一九四四年任《掃蕩報》駐美特派員。一九四六年抗戰勝利，即買棹返國。一九五〇年到香港，專心從事寫作，風格上有巨大轉變，他的《在文藝思想與文化政策中》一書，公認為在文藝理論上有建樹之著作，對海外文藝界起了很大的影響。

近年來，會在星加坡香港各大學擔任教職，現任浸會學院中國語言文學主任。

讀徐訏先生的第一本書是《風蕭蕭》，初中一的時候，在廣州，那時大概是六七年吧，《風蕭蕭》和很多書在當時當地都是禁書，是不是有明文公佈下來，讀這些書的得要悔過坦白可以清楚，到底是小孩子，但什麼書可能被禁，什麼書則沒問題，小圈子裏似乎有種警覺，都知道的。那時候幾個對體育活動、對政治活動沒有興趣

的同班同學，交換着家中「珍藏」，讀了許多小說，《風蕭蕭》就是這樣讀了的。「作者：徐訏」，對「訏」字的讀音還不大能肯定，廣州人說音「虛」，外省人說是「于」，不管唸作什麼，「作者：徐訏」總是遙遠的事。

一九六六年，我是新亞書院新聞系三年班生，選修了「新文學欣賞與創作」，講師不是別人，正是徐訏先生，少時所讀「禁書」作者，變了眼前的老師，世界似乎真的很少。可惜在整整一年的修習中，我全無創作（至今亦沒有，有的是寫稿，不是創作），並非班上出色的學生，但那一年上徐先生的課，印象非常深刻。

上第一課時，同學們都用看明星的心情期待着徐先生的出現，我不知道其他人的觀感如何，我個人，則覺一切正如所料。徐先生的舉止態度略帶拘束和衿持，打扮樸素、瘦削、嚴肅，即使不是站在講壇上的時候，也給人一種「他站在高一點處觀察」的印象。他的定神態度立刻獲得同學們的信任，據我所知，上那一課的同學不少一直和徐先生保持聯絡，徐先生前年往法國，還遇到好幾位。這件事又得解說一下。大學裏面，師生關係是有市道的，大抵可以決定誰考優異，誰進研究院，誰獲得哪一項留學獎學金的，誰便有最多勤於走動的學生，徐先生在新亞的那一年，屬

於客觀性質，即非如此，以他的學養和個性，對於種種「決定」之權柄，興趣必然不大，學生接近他，必與此無關，卻是由於他那種能夠容納各種不同的開明態度。

文靜、客氣、有禮、含蓄是中文系學生的傳統作風，「新文學欣賞與創作」的同學幾乎全部為中文系同學，要在中文系同學之間掀起一種熱烈討論的氣氛是不容易的。課程到了後半部，便是「創作」。徐先生着學生先自擬好了一個創作的大綱，流輪在課上宣讀，然後由同學提意見，依照「傳統」，這當是最困難的一部分，一難在同學過份害羞，不敢公佈創作大綱，二難同學客氣含蓄，不肯當面，公開提意見。若説這只是中文系的傳統作風，實在有欠公平，在我就讀的四年裏，可從未遇過同學之間「熱烈討論」的場合，不獨中文系而言。惟有「新文學欣賞與創作」是例外，大家熱烈討論，大膽提意見，作者則大力反駁，維護自己的觀點，有時也接受大家的意見。

記得一位平常沉默寡言的男生在宣讀過他的愛情故事大綱後，大家認為男女主角發生愛情的基礎不夠，七嘴八舌，妙語如珠地轟了作者好一會，作者忽然活潑起來，説了句調皮話作結束：「説來説去，你們不外嫌我缺乏體驗罷了。」其人便在虛

聲四起中「下台」。

徐訏先生不是陳詞激昂，擅於掀起論辯的講者，能夠在習慣沉默的同學間引發出大家率直地討論的興趣，不可以謂之一個小小的奇跡。我想，這是徐先生在課程前半部所表現的開明態度讓同學感染了。

在講授文藝的目的時，文藝應該為政治服務呢，還是應該為人生而文藝，或為文藝而文藝，這是新文學重要的一個論辯，徐先生向我們解釋這些名詞，什麼人主張什麼派系，然後問大家的看法怎樣，我忽有所感，舉手發問：「徐先生個人的看法怎樣，徐先生從事文藝工作一向的宗旨是什麼？」這樣的問題問得十分愚蠢，如果不是學生問老師，而是記者問作家，作家大可以這樣回答：「不曉得閣下讀過著作沒有，如果沒有讀過，我講的你最好別相信，如果讀過了，你就可以自己下判斷。」我記得徐先生說：「我想先聽聽大家的意見。」最後結論是：「創作是永無終止的嘗試，嘗完可能由他人替代的，我認為大家不妨先容納各種不同的說法，等有了心得之後才作決定，在未曾嘗試之前便立下宗旨，說不定變成為廢條而文藝呢。」

也許有人認為這算不得怎樣地態度開明，本應如此嘛，殊不知在「活學」的小圈

子裏，在大學校門之內，門戶之見，派系之爭是很深很激烈的。二位先生可能在同一上課時間內，在隔鄰上課時彼此批臭，只因工人家派不同，學生會為聲浪太大，可能傳進被批者耳裏而擔心而已，在這樣的環境中學習，忽然有位老師叫大家只管去嘗試而不硬性限定他們「只聽我的」，又怎能會印象深刻，怎能不受到感染呢？

況且徐先生在為誰而文藝這一個課題上並沒有見解，他之文藝本來就來自大眾，只有為大眾接受的文藝方謂之偉大成功的文藝，與大眾文藝對立的不是資產階級文藝，而是小圈子文藝。如果大眾無法接近文藝，是因為他們還沒有這種條件，例如文盲，例如貧窮。當政者不求政治上經濟上教育上使人民有力接近文藝，枉叫文藝大眾化，那是非常可笑的。

在一篇名為「談藝與娛樂」的文章裏，對此有精闢的闡述，用以灌輸給一群仍然幼稚的學生，沒有不全部接受的。這一班人將來便都成了徐先生理論的傳播者，也成了「門戶」了，但是他寧願大家說自去嘗試，嘗試之後的體驗才是真切的，久遠的，這也是他個人的經驗。

〈我的馬克斯主義的時代〉是徐先生一篇已完成，而未發表的創作，這一篇文章

還好說明了他為什麼不定教條叫他的學生跟著走而要讓他們親自去嘗試。

徐先生成長的年代，正是馬克思主義在中國風行的年代，北大畢業之後，徐先生到歐洲看到了一本史大林清算托洛斯基派的法庭記錄，他細細讀完之後便開始對馬克斯主義懷疑起來，而有了一種以個人主義為基礎的自由主義理想。台灣《中華文藝》上風尼女士之〈試寫徐訏〉文中這樣說：

他所持的個人主義，則主要是在哲學上對人的研究與寬容，他不是講放任和自由的，而且他也不強求別人同意他，當他談及他的個人主義他總是說：「我的一些想法並不想求別人與我相同，正如每個人有不同的長相一樣，與人不同處正是我，人是人，與人相同的也正因為大家是人。

文中引述徐先生自己的話：

在中國，五四運動正是想完全接受自由主義的運動，但是自由主義雖

然輸入了中國而個人主義卻始終沒有來到，那時，英國所謂自由主義已經與個人主義分離，伴着自由進入中國的則是帝國主義，使我們馬上同德國一樣的感到所謂自由主義正是掩護帝國主義經濟侵略的一種理論，所以五四時的自由主義感召的只是從封建家庭束縛中解放出來的自由，從家庭中解放出來的個人這時並不是不要自由，但當時卻有個針對帝國主義而發的口號——要個人自由先要求民族自由，談不到個人自由。一時就被愛自由的人們接受。中國的自由主義如果有個人主義做為基礎，它可能變成堅強有力憑理性去尋出路。可是當時沒有個人主義，代之而來的卻是易卜生、尼采、叔本華，所以很容易流入狂熱，恨代替了愛，輕蔑代替了尊敬，這批思潮中的青年正是容易接受集體主義，於是最強的集體主義——共產主義便乘勢而入。

對一種觀念的改變和放棄乃第一種觀念的發生，都是個人的體驗，而不是對訓令教條的追從。

以「著作等身」來形容徐先生在創作上的用功似乎還嫌不夠，至少有失籠統。徐先生之用功與對人對事、對觀念言論廣泛容納的活學做人的態度，最令我敬佩。徐先生的創作是多方面的，從「徐訏全集編目」中可以看到。

# 西門丁談武俠小說

西門丁（1949- ）香港作家，編劇。本名王余，福建泉州人，幼年隨母到香港，因故輟學，一九八〇年偶向香港《武俠世界》投稿得採用，由此開始大量創作各類小說，風靡東南亞華人世界。他的作品大都交香港環球出版社出版印行，總計一百三十餘冊。

西門丁是港台武俠後期的代表作家，其作品以構思見長，注重懸疑性和推理性，文壇上將他跟黃鷹、龍乘風合稱「武俠世界三劍客」或「新三劍客」以跟台灣武俠三劍客（司馬翎、臥龍生、諸葛青雲）區別。而他以「高健庭」筆名出版的「山貓王森」系列則是香港最熱門的動作小說。另有南宮烈、葉展彤、王一龍、端木翊斐等十餘個筆名。

近日接讀者來信，要求本刊刊登有關西門丁之介紹文章。如夢驚醒，

西門丁先生為本刊撰稿二十三年，乃本刊之台柱。至今本刊未曾登過一篇

對他之介紹文章，不能不說是編者工作之疏忽，為此特別敦請沈社長親自

約請西門丁先生晚飯，並作訪問。

沈：你我相交已逾廿載，我的來意，昨天亦已在電話中道明，因此客氣話也不

用多說。我想先問你一個問題：你是不是自小便是武俠小說迷？

西門：不錯，記得在初中一年級看的第一本小說，是倪匡寫的，主角是一對連

體人，以雨傘為武器，那篇寫得不怎麼樣，卻讓我開始迷上武俠小說。接着看的是

《萍蹤俠影》、《射鵰英雄傳》，隨後幾乎所有港台名家之作都看過，到現在我還在

看，有時看歷史書或工具書，覺得枯燥無味，便會看一本武俠小說，調劑一下。

沈：青少年時代，你只看武俠小說？

西門：自小學三年級開始，便開始在學校的圖書館借書，什麼書都看，小學五

年級便開始看《水滸》、《三國》及《西遊記》，雖是囫圇吞棗，卻也從中汲取了不少

養份，上初中便中外名書都看，在學校午飯後，便是我看書的時間，放學後，打乒乓球，晚上做完功課，便看武俠小說，躲在棉被裏，用手電筒照着看。

沈：這種經歷，相信當時的青年大多有過。後來便立志寫武俠小說？

西門：初中二年級，當時中學生成立文社之風甚盛，我跟幾位同學也成立了一家文社。起初用油印印了六期半月刊，後來覺得吃不消，便改為月刊，一共出了十一期，讓一些同學及朋友有個發表的園地。

沈：你說吃不消，是指哪一方面？

西門：除了稿件不足、經費不足、時間不夠（因為只能在課餘時寫稿，刻蠟紙及油印），最大的問題是學校的勸阻。一是怕妨礙學業，二是擔心跟「外面」的文社交往，會變「壞」！因此便被迫停止活動，不過當時文社的八位成員，至今咱們仍然來往，其中幾位還成了摯友。

（西門丁先生大笑一陣，然後歇了一歇再說下去）

當時學校裏面共有三家文社，高我兩級的「海鷗文社」與「豪志文社」，都同時停止活動了。

沈：當時你們有什麼活動？

西門：曾經常舉辦聯歡會，交流會，也跟外面幾家文社來往，因為當時我們年級較小，「學歷」太低（只初中二），外間有些文社略為了解之後，便不跟我們來往了！（說到這裏西門丁又大笑起來）

沈：你認為成立文社，出版油印刊物，對你有什麼影響？

西門：由於刊物稿件經常不夠，因此身任編輯的我，便經常化名塗鴉搪塞篇幅，這就練成了我寫作速度的基礎。七八年，我寫了一篇萬五字的短篇武俠小說《仇謎》投至《武俠小說週刊》，主編黃鷹看後，立即跟我通電話，不相信那是我的第一篇小說。當時學校裏的文社均有出版刊物，「海鷗文社」出了個子秋，「豪志文社」出了位彥火（潘耀明現為《明報》月刊的總編），因此實際上能鍛煉寫作及組織能力。

沈：寫武俠小說之前，你以何為業？

西門：離開學校之後，我先當美工學徒，之餘到香港美專學畫，與同學開了兩次聯合畫展。發現自己在此方面之天份不高，便專心向工商美術及廣告設計發展。

幾年之後，跟朋友開了家廣告設計公司，不久，接了一宗即食麵的廣告，因老闆出

了事，幾乎收不到錢，由於意興闌珊，跟同學開貿易公司，結果一敗塗地。雖然只有一年半時間，卻讓我嘗過辛酸苦辣，不過亦使我明白了很多做人的道理。在最困難的時候，朋友介紹我去當導遊，專帶台灣遊客，那份職業讓我接觸不同年齡、學歷、背景的人，老實話，那段日子雖然辛苦，卻使我對人性有進一步之了解！

沈：看來你之人生道路絕不平坦，我曾看過介紹，說你家境變遷，中途輟學，可否稍為詳細介紹一下，也許對某些讀者來說，有勉勵作用。

西門：中一下學期，先母因胃癌過早仙逝，先父自菲回來，攜骨灰回梓。時先父腿部有毛病，適家大哥是外科醫生，便先留在泉州療養。不料，待他要出來時，回鄉證已過期。據先父說，他的菲律賓朋友回梓，邊檢都是批三個月期，他卻批兩個月，因眼力不好，沒有看清楚，不能離國，只好留在家鄉，我便獨自一人在香港。幸好，先父曾借了一筆錢給人營商，那人便將利息每月寄來給我生活及讀書，但剛到中三夏天，那人不知什麼事被菲律賓政府判了十年監，我生活沒着落，只好輟學投身社會。

沈：你何時正式寫武俠小說？

西門：剛才說過，我當導遊，某日送了機，覺得無聊，在機場書店買了一本《武俠世界》，見到有徵文啟事，便寫了一篇約八萬字的小說投稿，只是抱着試試的心情。兩個月後，當時的編輯部鄭光先生來電約見，要求我在一個星期內再交兩篇短篇小說。兩個月後，當時的編輯部鄭光先生來電約見，要求我在一個星期內再交兩篇短篇小說，但背景必須是一篇現代，一篇民初，我知道這有考核的意味，便依期交了稿。一週後，又再約我，問我可否全職寫稿，他給我的條件是每一期一篇二萬五千字至三萬字的稿約，但我要遵照他的要求交稿，例如：背景、字數，其至會增加兩段，那時我已有家室，要養家活兒，未敢全部應允，只答應他將會依期交稿，若有空閒時間，仍會帶團。

沈：何時開始全職寫作？

西門：我寫了兩個月短篇之後，便開始自己計劃寫大小說（《武俠世界》稱一期完中篇）因鄭光有言在先，要我起碼替他全力寫一年短篇，便交了半篇《雙鷹神捕》的第一個故事〈龍王之死〉，請他指教。一個月後，問他意見，他說你寫的是推理武俠小說，開篇不錯，懸疑性及人物關係性格都可以，但如果講解得不好，便成廢品，我立即自包內取出下半篇。未等刊登，我又交了第二篇，當時他有點不高興，

我連忙解釋，既云雙鷹神捕，豈能只寫一捕？他接納。我又開始寫第二個故事〈雙鷹會江南〉，解釋這是雙鷹合力破一案。不料〈龍王之死〉一發出，不但讀者反應熱烈，而且讓一位朋友秦嶺雪（詩人）賞識，時《文匯報》正式找人寫推理小說，便將我薦給當時的副刊編輯白洛先生，之後，其他報紙也來約稿，便全職寫稿。

沈：《雙鷹神捕》後一共寫了幾個故事？

西門：因為讀者不斷寫信，鄭光便要求我寫一百個故事，但寫了二十五六個故事之後，我自己覺得有點乏味，便在第三十個故事讓他們歸隱、退出江湖。這下反應更大，鄭光特別請我晚飯，把一疊信拋到我面前，那全是讀者呼籲雙鷹重出江湖的！而且編輯部還收到不少電話，礙於讀者之熱情，又不想讓鄭光為難，於是一年後，重作馮婦，讓雙鷹復出，寫了五個中篇故事。

沈：為何你會選《雙鷹神捕》作為闖入文壇的武器？

西門：當時《武俠世界》名家林立，各具特色，而學古派筆法者之中，青年作家也有好幾位，我必須走出自己的風格，方有可能立足。因此幾經考慮，才選擇寫推理武俠小說，而且有意將背景定在明朝，地方官職依照明代之叫法，我有意跟「古」

派作家在文風上作出分別。

沈：皇天不負有心人，一部《雙鷹神捕》讓你奠定武俠文壇的地位，之後你又寫了些什麼系列作品？

西門：我寫恐怖武俠系列，《傅雨生傳奇》，雖然恐怖怪異，但絕非神怪，但這種題材不好寫，而且容易落入窠臼，寫了八九個故事，便江郎才盡。那時剛好星加坡《南洋商報》約稿，我寫了一篇〈蝙蝠·烏鴉·鷹〉的殺手故事，反應極好，當時他們做了個讀者調查，拙作居然在小說範圍內，受歡迎程度名列第一，同期梁羽生的小說因為是修訂本，大概原作很多讀者已看過，故此反排在後面。當時該報香港辦事處的區先生還特別打電話向我道賀，我將此事告知鄭光，鄭光把影印本拿去看了，不但決定在《武俠世界》刊登，還認為殺手故事有可為，因此我便改寫殺手傳奇，精心寫一篇《最後一劍》，鄭光看後很滿意，於是寫了十八、九篇。

沈：我看過《經濟日報》對你的介紹，高峰期每月稿量三十萬字，但我印象中好像沒有這麼多稿，這是什麼原因？

西門：在《武俠世界》我便有五六個筆名，所以當時《武俠世界》銷量薄，恐引

致政治問題，因此鄭光交代過在左派報不要用在《武俠世界》使用過的筆名，因此共用過十多個筆名。

沈：民初小說你有否寫過系列？

西門：短篇寫過《江湖無處不風險》系列，大小說則有《山貓王森》、《黎明剿匪》等等。

沈：除了在古裝武俠，民初技擊及現代推理短篇，還有寫過其他類型的小說嗎？

西門：寫過一部《女媧古琴》，寫得自己都覺得興趣索然，那是我寫得最辛苦的一篇小說，十多年前，某導演想為邵氏拍一部片，想拍另類武俠，找我去「度橋」。故事完成後，邵氏已決定不再拍片，而此劇不但外景多，而且佈景費極為龐大，需要搭一座秦陵，一座金字塔的陵宮，導演又找不到人投資，只好打消主意，順便將之寫成民初武俠科幻小說《魔曲》，因反應很好，便又寫了一篇《天經》，作為《魔曲》姐妹篇。後來發覺這類小說，比現代科幻更加難寫，便擱筆了。

沈：中長篇的小說，你也寫了不少，可否列出一些，供新讀者知道？

西門：中篇系列：《齊雲飛故事》、《杜一非故事》、《魔域赤子》、《磨劍江湖》、《埋劍出江湖》、《簫劍情仇》、《倚刀雲燕》、《雪海血河》、《爭霸》，丐幫弟子故事：《丐幫之主》、《天下第一幫》、《烽火大俠》，還有倪立故事：《迷城飛鷹》第二集正在創作中。

沈：這些都已出版單行本？

西門：是全部出版單行本，還有一些未出版。

沈：為何不全部出版？

西門：每個作家創作期都有高低潮，尤其稿量這麼多，難免有些連自己都過不了關的，便不打算出版了。倒是《山貓王森》故事只出了九篇，有點遺憾，因為出版商認為民初小説市場太小，不敢出版。

沈：剛才你提及稿量大，很想知道你高峰期每月寫稿是多少？

西門：每月一篇連載，一篇大小説交《武俠世界》，共十八萬字，有時三至四份報紙，有時鄭光缺短篇，還會來電要求寫一篇應急。大約在三萬字左右。後來寫到手腕發炎，要用橡皮圈紮住握筆的食指及中指來寫，醫生勸告暫停寫稿，那根本是

不可能的，只好減寫一篇報紙，後來便沒有替星加坡《聯合早報》寫了。

沈：為何你會選擇不替《聯合早報》寫稿？這對你打開星馬市場有影響嗎？

西門：（大笑）當然是稿費低啦，那時候香港地產開始起飛，報紙稿費上漲，星加坡那邊不景氣，凍結兩年薪金，連帶稿費也不加。替他們寫了幾年，一分錢未加過，又沒有「希望」，加上太辛苦了便不寫了。反正當時東南亞多個國家都在「免費」替我轉載小說，不怕打不開市場。

沈：東南亞華文報紙，經營困難，一向是「剪貼」香港報刊的文章，而不付稿費，一般作家都有體會，也不會去計較。

西門：不錯，有一份報紙，八篇小說，其中竟有五篇是我寫的。因為用不同的筆名，所以編輯也不知道，不過結下的「香火緣」，想不到十年後，竟然能用得上。

沈：我聽了有點莫名其妙，便請他詳細說一下。

西門：你知道，八七年底台灣開放去大陸探親，實際上有許多人早已慕中國之名山大川，風景名勝，便借名去旅行。因為我曾經當過台灣團導遊，便與幾位同事合伙開創旅行社。那時候，日寫夜寫找不到突破的路向，覺得再下去，很快便會「江

郎才盡」，而旅行社的工作，可因利乘便，到國內各地遊覽，既可增廣見聞，又可開

闊視野，因此可說一拍即合。後來，中國隨九十年代開放公民到東南亞遊，我是私

人公司最早經營這個市場的，曾經接待過兩位國內報業的朋友，在香港參觀報館，

憑藉自己跟報館的關係，自無問題。但東南亞方面當地的接待社，卻與報界沒有關

係，於是他們打電話去編輯部，先道明目的，再告訴他們說這是香港武俠小說作家

西門丁組織的團……

沈：他們便答應了？

西門：（笑）不錯，而且表示歡迎。

沈：之後，你的寫作便變成業餘了？

西門：不錯，但起初那幾年，因為「稿債」及「人情債」尚未還清，幾乎有六年

時間，每月稿量仍在十多萬字，幸好還可以應付，那幾年，我幾乎跑遍全中國。

沈：難怪有不少讀者來信說你對名川大山及名勝描寫特別生動及真切，至今你

還在經營旅行社？

西門：是，不過不管任何情況，只要讀者還要看我寫的小說，我還是會繼續寫

下去。

沈：三年前，本刊做了一個讀者調查，對在本刊登過作品的作家分成四類：一、你最喜歡的作家，二、你較喜歡的作家，三、你不喜歡的作家，四、你最不喜歡的作家，讓讀者在這四欄填上作家筆名。反應十分熱烈，對我們日後選稿有了個參考的方向。可以告訴你的是，在回收的表格內，九成以上將你填在第一二欄上，剩下的是沒有填。你是唯一沒有被列入第三四欄的作家，可見你的作品很受讀者歡迎。

西門：多謝讀者多年來對我的支持，我會作為一種動力，希望能有所進步，才不會辜負讀者對本人之愛戴，而且還有將近一成沒有填上我的筆名，證明還有讀者沒有看我的作品。

沈：你的作品除了在香港出版單行本之下，在外地有出版嗎？

西門：在台灣出版過十多本，在中國內地亦正式出版過十二本，被盜版冒名，張冠李戴的不算。

沈：張冠李戴是怎麼個情況？

西門：我發現有幾個，《雙鷹神捕》的故事，在十年前被盜版，卻印上梁羽生著。

沈：中國市場極大，為何出版這般少？

西門：第一次賣版權，說明超過一萬套之後，另計版費。後來發現，第一次印至一萬五千本，第二次卻是由五千至一萬本，第三次更離譜，由三千至千七本，這樣印法，我永遠拿不到版稅，後來便灰心了。還有幾家大出版社要買下我全部作品，條件是一千字貳拾元人民幣，版權永遠歸他們。雖然那名社長跟我說得「前景似錦」，最後我問她一句：我出名了，請問我的前途是不是只是那一點虛名？而貴社則得到的是「錢途」？結果不歡而散。二千年蔡駿祺兄將我的《雙鷹神捕》介紹給福建出版社，三十個故事合成十冊，但出版時機不好，那時全國開始「上網熱」，書市一落千丈，因此第二套至今尚未付梓。

沈：不過還是有影響，聽說國內有幾家電視台都訪問你，南京大學又邀請你去做專題報告，情況如何？

西門：算不上專題報告，只是為自己的作品作講介會。當晚南京大學有三場演講會，因有當紅的余秋雨，主持人擔心來聽的人太少，幸好七成上座，最後是人愈來愈多，本定兩小時，聽眾欲罷不能，講了差不多三個小時，若非主持人喊停，

恐怕還得再拖下去。江蘇省電視台外景隊集中在余秋雨演講會上，後來聽人說西門丁那會反應很好，連忙轉移陣地，結果因已近尾聲，便約定次日為我做了一個專題訪問。

沈：我聽說你也曾到台灣輔仁大學演講，是否有其事？

西門：那跟寫作完全沒有關係。他們在十一年前，準備開旅遊系，便試辦一個三個月的文憑班，對象全是在職從業員。請我去講中國旅遊行程編排，及各地之接待專門。

沈：看來你不但在寫作方面有收穫，在旅行社業務方面也做出成績，真是可喜可賀。雖然夜已深了，但仍想再問你幾個讀者關心的問題。你認為武俠小說還有存在的價值嗎？

西門：前輩作家已有多人作答過了，在這一點上，我完全贊同梁羽生先生的「武是手段，俠是目的」，便是說武俠小說也可以寫大道理，關鍵是寫作人如何寫而已。古龍先生說過：武俠小說完全可以通過古代的故事，來寫現代人的思想感情。我認為人性根本不分古今，如果認為現代寫實小說有存在價值，我認為古代俠義小說，

同樣有存在價值，還是那句話：關鍵是何人寫，用何種手法表達，說得低層次一點的，也有減壓的作用，讓日間繁忙的工作生活，在晚上看武俠小說時，可以得到紓緩。

沈（忍不住笑着說）：難怪很多衛道人士認為武俠小說是麻醉藥！

西門（卻一本正經地說）：麻醉藥也是藥，你要做手術，便非要使用麻醉藥不可，沒有麻醉藥誰能忍得住那陣子疼痛？晚間把日間緊張的神經鬆弛了，第二天後便有精神應付新的工作。不要小看「麻醉藥」的作用，許多科學家，都是武俠小說迷哩！即使貴刊的長期訂戶，也有很多是「三師」（註：即會計師、律師及醫師）

（頓了一頓）武俠小說限於形式，要寫出偉大作品是十分困難的，但困難不等於不可以。

沈：武俠小說日漸式微，你認為最大的原因是什麼？

西門：時代變遷，以前娛樂方式太少太簡單，連電視機都未普及，看小說成為一種最廉宜及有得益的娛樂。我們那一代人，普通初中生寫信甚至寫文章，都很像樣子，現在大學生的中文水平還不如當時的中學生，這跟平時少接觸文學有極大

之關係。人說熟讀唐詩三百首，不會作也會吟，便是這個道理。現在年輕人都看漫畫，很難想他們的文字水平能得到提高，因為長期沒有看大篇文字的習慣，對他們來說看小說便是一種「奢侈」的要求。

沈：你說的是市場的原因，還有其他的嗎？

西門：整體中文水平下降，也就沒有產生名作家、大作家的土壤。只要看如今還有什麼新人寫武俠小說便知道了。寫武俠小說跟寫其他類型的小說不一樣，它需要帶點文言文。現代人如何學到文言文？唯一途逕便是大看「古書」了，不看書能寫武俠小說嗎？當時倪匡說金庸的武俠小說，空前絕後，其中一個理由便是此。

沈：說到這裏，我還想問你一個問題，也許很多年輕的讀者，也有意嘗試寫武俠小說，你認為該注意些什麼？

西門：武俠小說有它很多特定的東西，最重要的便是「武俠味」，很多寫其他小說的作家也曾嘗試寫武俠小說，未寫之前都雄心勃勃，認為如果自己寫，一定可以如何如何，但下筆之後，才知道其難處，甚至不知如何下筆，中途擱筆。我便聽過好幾位行家說過，即使寫《鐵拐俠盜》而名噪一時的前輩作家馬雲先生，他也在《武

俠世界》寫過幾篇，但讀者反應便是他寫的不像武俠小說，這是因為沒有武俠味！

沈：我也很想進一步了解，什麼叫做武俠味。

西門：十八年前當年在無線電視當創作副主編的陳翹英，便問過我這個問題：為何武俠迷認為無線的武俠劇沒有武俠味。我只答他：當時亞視以創作成員蕭若元、黃鷹、溫瑞安都是武俠迷，後兩者還是武俠名家，創作出來的東西，自然有武俠味。

沈：這樣答覆似乎太過簡單吧？

西門：事實上這是個非常難分的問題，也不容易說得清。因此他問我：有什麼辦法解決？我答他：請貴台編劇多看些武俠小說，看多了自然會有武俠細胞。（兩人大笑⋯⋯）

沈：你這樣答覆連我也不滿。

西門：武俠世界是一個不曾存在，但已得到讀者認同的世界。這個世界是前後數以百計的武俠名家共同創造出來的。武俠作家有點很好的現象，在武俠世界裏互相肯定對方的創造，千人一言，讀者便相信了。比如，八大門派那幾個主要的門派

必定一樣，當梁羽生寫四川唐門擅製暗器，其他作家便依然此路子寫；當臥龍生創

造出一種「開頂大法」，武林高手臨終前可將自己苦修數十年的功力，轉贈與年輕的

主角身上，其他作家也紛紛效法。

而且這個世界裏面，很多已成為讀者認同，甚至是必然如此的，如果另一位作

家反其道而寫之，讀者便覺得不對路了，這也是寫其他小説的作家，難以改寫武俠

小説的一個主要原因。其他的像武俠世界裏面認同的俠義、倫常、武林人物之言談

舉止也有一定之「規範」。

沈：我覺得武俠小説的對白不好寫，行文可以比較現化化，但對白則不可。

西門：對白、信件、告示、公文當然不能太現代化，還有很多名詞也會難倒不

少年青人，比如：馬車、房屋、武器等等古代的名稱跟現在不一樣（馬車已罕見、建

築物之材料、形式已跟以前完全不一樣）。

沈：對新人來説，你有什麼寫作錦囊相贈？

西門：寫武俠小説需要很多工具書，尤幸我不但閱讀過大量的武俠小説，而且

因為習過畫、習過攝影，因此一開始寫時，手頭上也有古代建築物、服飾之類的畫

冊，中國名勝攝影畫冊，遇到的困難不太大，以後便添置了不少工具書。

我藏書超過二千冊，什麼唐詩、宋詞、辭源、辭海、古訓辭典、歷史人物辭典

且不說它，下列的十本，我認為對有志寫武俠小說的年青人，極有參考的價值。

一、《中國歷史地圖集》共八冊。未能買全集，買後四冊已足夠。地圖出版社

出版。

二、《歷史官制兵制常識》，雖然不夠詳細，但對新人來說，已夠用。手頭上那

一本是澳門雨雅出版社出版的，但因是簡體字，估計原版是國內的。

三、《中華古今兵械圖考》，人民體育出版社。

四、《針灸學簡編》，人民衛生出版社。

五、《活用書信手冊》或《稱謂大辭典》。

六、《中國古代建築史》，中國建築工業出版社。

七、《中國古代人物服式與書法》，上海人民美術出版社。

八、《中國姓氏大全》，北京出版社。

九、《中國名勝詞典》，上海辭書出版社。

十、《中國歷史地名辭典》，江西教育出版社。（註：現已不成問題，可上網找。）

找不到原書，用同類的代替也行。每代朝代之版點圖不同，轄區及地名也不一樣，因此第一本《中國歷史地圖集》不能代替。

沈：為何要看針灸書及百家姓的書？

西門：武俠小說離不開穴道經脈，可以參照此書。至於百家姓之類的書，寫人物時用得上，甚至可以用姓來做人物名，比如歐陽、敖傲、潮升等等，這些本都是姓。建議買這本書的原因是，該書連小數民族的姓也列入。武俠小說經常會出現外族人，有這本便方便多了，不用到處翻歷史書。

沈：除了多看武俠小說，收集工具書，年青人寫武俠小說還需具備什麼條件？

西門：除了要求用字準確，行文通順之外，還要熟悉史地理常識。三年前貴刊舉辦新人武俠小說比賽，有幸被邀為評審，看了好些入圍作品，其中有一篇寫主角（當時武功還不高）帶着父母乘馬車上長白山，當時是大雪紛飛的日子。然後主角由長白山卻用七天的時間跑到天山。這裏面便犯了缺乏常識的毛病。第一，長白山長

年積雪，新曆九月底便封山，大雪填滿坑谷，外人根本看不出腳下何處是實地，何處是坑谷，登山運動員也不敢上去，何況是兩位不懂武功的青年人，還要乘馬車上山，雖說武俠小說寫得比較虛，但地理常識的錯誤還是不能犯。再一點，由長白山到天山數以萬里計，這中間隔了多少座大山、河溪？幾天之中能趕到嗎？即使武林第一高手，也辦不到，因為當時沒有高速公路，又沒有通山隧道，實際路途應該是空中距離，再乘以二倍半，因為當時沒有高速公路，又沒有通山隧道，實際路途應該是空中距離的二倍半至三倍。再以武林高手每日跑二百里路來推算，計算出路程時間，這樣雖然不準確，但最低限度有個譜。

沈：現在你用不用這個方法推算？

西門：現在中國出了很多給司機用的地圖冊，上面有註明公里數，我計好之後乘二，折成華里，再乘十點五至二（看地區，山多的地方倍數自然較大），因為以前的路限於條件，比較現在長多了。

沈：你這個經驗值得新人借用，今晚打擾你良久，不能浪費你太多看書寫稿的時間，希望下次還有機會問你一些其他問題。

西門：謝謝！

輯二

# 樂理淵博話費明儀

費明儀（1931-2017），女，天津人，祖籍江蘇蘇州，香港聲樂教授，曾赴法國深造聲樂，一九六四年創立明儀合唱團，父親為導演費穆，叔叔是《大公報》社長費彝民。費明儀曾任香港藝術發展局音樂組主席、明儀合唱團音樂總監及指揮、香港合唱團協會主席、香港大學亞洲研究中心名譽研究院士、樂府音樂委員會主席、香港民族音樂學會會長、香港音樂專科學校校董及校長、華人女作曲家協會名譽主席、香港康樂及文化事務署音樂顧問、香港中樂團資深顧問等、港事顧問、香港特別行政區第一屆政府推選委員會委員職務等。

提起本港女高音歌唱家費明儀，我相信，任何人總不會感到陌生的。無論在電視螢光幕前，或大會堂音樂廳，費明儀的歌聲

不但帶領你進入一個忘我的境界，而且，她真摯的感情，優美的姿態，也足令人悠然神往的。前本港《南華早報》音樂批評家路夫柯比（Ruth Kirby）曾說：費明儀女士實香港最傑出的抒情女高音，她不但擅長掌握歌曲的感情，並能以優美的風度吸引所有的聽眾。費女士美妙自然而成熟的女高音歌聲是非常清脆悅耳的。

十月二十二日，早上十時正，蒙費女士不棄，移玉至本刊辦公室接受訪問，使本刊蓬蓽生輝。

費明儀原藉蘇州，出生於北京，幼年遷居香港。

本刊：費小姐在什麼時候開始學唱歌的？

費女士：我學唱歌已是很久以前的事了。大概在一九五○年左右，跟隨本港著名聲樂家趙梅伯學習的。其實，我自小就喜歡唱歌，我記得十多歲的時候，當時在上海，就有意進入音專學聲樂，不過，老師說我聲音尚未開，所以未正式接受訓練。後來到了香港才正式開始。

本刊：後來，什麼時候到法國深造的？

費女士：到了一九五六年，我再到巴黎 Schola Cautorum，跟隨世界著名女歌

唱家洛特‧軒納夫人（Mme Lotte Schoene）繼續深造的。

費明儀在留法期間，出類拔萃。她的才華為當時音樂批評家所賞識，所以多次被邀參加演唱會，非常成功。當時巴黎歌劇院《動態報》有這樣的描述：費明儀演唱布蘭氏（Brahms）和雨果烏夫（Wolf Lieders）的作品時，表達方法是令人喜悅的。

她女高音歌聲非常熱情，演唱風範完善。

本刊：學成回港後，情況如何？

費女士：我回港後，以教學及演唱的時候多。同時，也經常在電台、電視台內，我亦曾數次回到巴黎，找我以前的老師洛特‧軒納夫人，重新溫習一下功課。在這期間擔任音樂節目。更多次應邀前往東南亞、美國及紐西蘭等地舉行獨唱會。

本刊：學成回港後，情況如何？

因為藝術並不是讀完幾年便了事的，再學多些，境界便愈高，三、四年的學院教育其實只是開端而已。學得多，聽得多，唱得也多，那麼境界、技巧亦自然會有進步。假如離開學校，就停留在某一階段，不思進取，縱然有天才，也是徒然的。

本刊：費小姐，你除了擅長演唱中國藝術歌曲及民歌外，亦精於德、法及意大利歌曲。可否比較一下這些國家在歌唱方面的情形？

費女士：唔，這個很難說，每個國家都有專長。很多人提起唱歌便想起意大利。不錯，意大利確是一個藝術濃厚的國家，尤其在音樂方面，例如羅馬，Ciena（謝納）及佛羅棱斯等地便是著名音樂傳統的地方。但比較說來，歌劇的形式比較多。在法國也一樣，我是在巴黎深造的，所以學的也以法國的歌曲較多，例如古典派及印象派大師的作品。音樂和其他藝術：如文學，繪畫一樣，亦有古典派，印象派之類別，由此可以知道，藝術根本是互相溝通的。本來，各地都有不同的特色，譬如要學詩、詞方面，便首推德國了。德國有很多音樂家，如舒伯特，舒曼等，都是德國首屈一指的藝術歌曲代表。通過他們的創造才有這樣的歌曲發展及產生。更早期的古典音樂，當然就是貝多芬，莫札特他們了，所以說德國是一個音樂非常濃厚的國家。但是，對一個學聲樂的人來說，如果能吸收每一地方之精華，是最好不過的事。當然，你首先應有淵博的知識，然後才選擇你所喜愛的，便可專攻那一方面。所以，我會唱德國的歌曲，也會唱意大利、法國的。但是我比較喜歡就是法國的。其實，音樂都有共通性，無必要分國藉。我非常反對有些人提起唱歌，便說這是意大利派，那是德國派等，因為每一國家有不同之語言，因此也有不同之音樂特

色。就以我們中國為例，不就是有各種不同的方言嗎？中國歌曲比較難唱，唱得好聽不太容易。因為各種方言的發音原理有很大差別，因此唱起歌來，便需要不同的處理手法。其他外國語言亦無太大分別，所以假使我們全面地去學，那是最好不過的。我對各種語言的歌曲都有很大興趣，所以不能混為一談，說唱歌一定要到意大利。而事實上，假使我去了意大利，我也一定爭取學習其他如德國、法國，甚或英國等歌曲的。

本刊：費小姐，你會唱這麼多種歌，最喜歡哪一種？

費女士：我比較喜歡德國及法國的，因為我喜歡那些詩詞。我自己很愛看書，很愛文學。我覺得歌劇很熱鬧，很戲劇化，比較容易表演及表達。藝術歌曲（Art Songs）包括很多，諸如「歌德」、「海頓」等詩編成的歌曲，就是屬於這類。假如你對這些歌曲不熟識，首先演唱者唱不出情感來，聽者也較難於接受。若只聽音樂之韻律，裏面之詩詞則深奧難明，就像我們現在讀中國古文一樣。不過，我就較喜歡這些歌曲，因為除了音樂本身之優美旋律外，詩詞也極之優美，內容很含蓄，很有深度。

本刊：你剛才前面説過，音樂分古典派，印象派，那麼請問你較喜歡哪一派呢？

費女士：剛才，我可能説得不太清楚。現在很多人都有這種錯覺，譬如説：凡是古典 Classical 的音樂便稱為藝術歌曲。現在的 Pop Music，時代曲，他們便會説什麼什麼。但其實，在音樂的發展史上説，確是分古典、浪漫、現代、近代等時期，這種分期與其他藝術，諸如文學，繪畫一樣，只是屬於分期 Period 問題，而非其本質。

本刊：我以前聽時代曲，就以聽流行曲之態度去欣賞，不覺有什麼藝術，但日子久了，現在再聽的時候，便用另一種態度去欣賞，是否這個意思呢？

費女士：作為一個音樂愛好者來説，我不反對時代曲。它亦有很多好處，諸如容易接受啦，韻律亦非常動聽，詞句亦相當簡單易懂，因此也大眾化，普遍多人接受。並非一定要去讀法文、德文才可以欣賞，普通一個老婆婆或小孩子也曉得去聽。

歌曲的類型是這樣界定的：一首歌曲假如發展到有故事性、有戲劇性的便叫「歌劇」。又假如一首在民間非常流行的旋律，如果有人將其配上了適當的詞句，這種歌

曲便稱之為「民歌」。現在，更有很多民歌發展成舞蹈的音樂，或時代曲等。

本刊：對一個從事藝術工作者來說，「天才」或「天賦」是極之重要的，但是很多人極力反對有所謂「天才」，以為如何？

費女士：「天才」當然是有。假如你在後天的訓練很夠，很勤力，知識也很廣博，但是天賦給你的聲音不好，則無論你怎樣努力，結果亦不會怎樣理想的。所以天份好，聲音美，你首先便佔便宜。但反過來說，天才並不代表一切，還需有後天的培養及訓練，天賦才可以足份發展。如果仗着自己有幾份天賦，便驕傲自大，疏於訓練，缺乏恆心及毅力，這樣，有天賦反為無益，兼且有害。

本刊：我以前從別本雜誌上看到一篇訪問你的文章，你曾經提到「生活」對一個藝術家頂重要的，可否聽聽你的高見？

費女士：我覺得，凡是一個愛好藝術的，不論是文學，唱歌或者繪畫，假如缺乏充實的生活，這樣的藝術就必然沒有實質，只是空洞的，表面的，膚淺的藝術而已。技巧雖然很好，很勤力，下過很多苦功，或很聰明，聲音也很漂亮，假使你內心沒有東西，沒有內心世界，就稱不上有真藝術。只是像「打字機」打出來一樣，聲

音雖然很準確，但沒有中心思想，沒有內容，所以我覺得內心世界是極重要的。內心世界如何獲得，亦很難三言兩語可表達出來。你只能對周圍一切事物、人物、風土人情都要有興趣，並且要關心你的生活，熱愛你的生活。這些都是需要個人的進修，感受及領悟，可屬於個人修養方面，我覺得任何好的藝術家都不能缺少的。但現代很多人往往忽略了這些，以為純技術可以解決一切，是絕對錯誤的想法。技術固然不可缺少，但技術可以從學習得來；而修養、內心世界之足實，則非靠個人之體驗不可。

本刊：費小姐，你所組織的「明儀合唱團」成立了多久？

費女士：我的合唱團成立至今，已有十一年了，每年差不多都演唱三、四次。團員以青年人為主。

本刊：你現在有多少學生呢？

費女士：私人跟我學唱歌的學生沒有以前那麼多，因為我現在的活動太多了，除了演唱外，又要教學生和搞合唱團。如果私人學生太多的話，我認為對他們是不太公平的，每一個學生我都需要花很多時間去教導他。由初學到最高階段，那過程

是十分長而困難。假如學生太多，時間便相對地減少了，所以不如盡量去培養質素好的，和花多些時間、心機去指導他們。此外，除了教私人學生外，我還有組織合唱團，因為我覺得個別教導雖然很好，但進展慢，人數方面也不能太多，況且近來對歌唱有興趣的年青人很多，他們都感到不得其門而入，故此，我的目的就是讓多些喜愛歌唱的青年人有機會在這方面發展。合唱團每星期一次或二次練唱，每次一、二小時，時間方面雖然不多，但大家都顯得非常投入，非常認真。當演出的時候，我時常對他們說，我們的目的非在演出，而是演出前的一段練習。換句話說，看看他們在演出前之一段時間，究竟學了多少，究竟到了什麼水準。所以演出只是某一階段之總結而已。

本刊：你每天都這樣忙，除了搞合唱團，演唱會外，又要教私人學生，你有否感到時間太緊迫呢？

費女士：有的，我每天都像衝鋒一樣，趕這趕那。在平時，有空閒的時候，我都不放過，必定跑到大會堂去聽音樂。無論什麼音樂；彈的、唱的、拉的，我都很喜歡。因為聽些些也對自己有益處的。況且，現時的音樂會也很多，票價亦很廉宜。

本刊：費小姐除唱歌外，對彈、拉方面有興趣否？

費女士：有的，我喜歡彈鋼琴及拉小提琴，而且興趣較唱歌還濃厚呢！以前我是主修鋼琴的，不過老師說我在這方面沒有多大希望。其實，她說得一點也沒錯。儘管我在這方面有興趣，非常用功，每天至少彈八小時琴，但沒有天賦，因此成績也不太理想（很謙虛地）。

本刊：我知道在外國好的老師很多，所以學音樂或唱歌都比較容易，費小姐可否說說你的意見？

費女士：在外國好的老師固然很多，但並非每一個地方，每一位老師都有水準的。例如有很多著名歌唱家，他們的水準是頂一流的，但未必是一位好的老師，因為他們不一定有能力教授學生；另一方面，有些很有教授方法，是好的老師，但他們本身未必唱得好的。當然，會唱，會教是最好不過的事。如果只會唱，不會教；或會教不會唱，我們都不能說他不好。因此，自己必須有相當認識，才可以去判斷。假如能找到一位能唱又能教，或很適合自己的 Style 的，那就更加難得了。不過，外國月亮也並非盡圓，到外國學藝術的尤其應當小心，先打聽那位老師是否名

副其實，否則耽擱了幾年時間不特已，在藝術的路上便變得崎嶇曲折，甚至可能因摸錯門路而致深入泥淖，前途盡毀，藝術的基礎是很重要的，所以應當加倍小心。

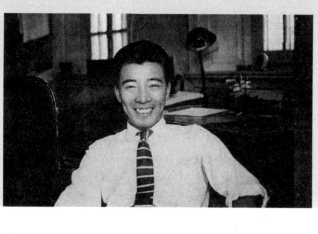

# 宋存壽說要當「好」導演不易爲

宋存壽（1930-2008），台灣電影導演，江蘇省江都縣人。於一九四九年到達香港，就讀於香港文化專科學校，與胡金銓及李翰祥熟識。一九五五年，進入四維影片公司工作，擔任編劇，曾編寫由羅維執導的《多情河》電影劇本。一九五六年轉入邵氏電影公司，擔任編劇與副導演等職。一九六三年來台灣，與李翰祥合組國聯電影公司。一九六六年首次執導第一部電影作品《天之驕女》。而隔年的《破曉時分》就受到極大的好評，有「文人導演」之譽。

我跟宋存壽先生先後見過兩三次面，他給我的起碼印象是沉默寡言、人家在起勁的閒聊，他就企立一旁，傾耳恭聽，偶爾插上一兩句，總是無補於事。這種先入爲主的印象一直到了最近由

於一趟的談話，才徹底被改變過來。宋先生素來不輕易打開話匣子，可是一打開，要收起來，這就不容易。某些導演先生一談到電影，喜歡唱的篤板，一板一眼，宋先生不來這一套兒，滔滔不絕，亂雜而無章，小心挑擇，總還可以理個頭緒來。我認為要談電影，最好是用閒聊方式，太過拘謹，導演易說假話，而問話的人最後只好懷着失望的心，快快歸去，一無所得。這樣兩不得其所，真是何必！因此見着了宋先生，第一個要求便是要隨便談談，電影也好，文學亦不拘。硬要把電影跟文學扯在一起，乃是宋先生在我的心目中始終是文化氣息極濃的導演底緣故，雖然有個時期他喜歡把瓊瑤的小說搬上銀幕，用公式化的情節，沒有生命的對白來搾取觀眾的熱淚，着實使我起了些微反感，認為宋先生長此下去可以休矣；不過，《破曉時分》的印象到底太深，一時間難以袪拔，造成這趟的談話當中，我一直被矛盾的心情所包圍。我一方面希望宋先生能從瓊瑤的窗子裏跳出來吸一口開放的空氣，另一面卻又巴不得他能再拍一部像《破曉時分》那樣的電影。在靜中帶鬧的咖啡座上，談話展開了……

# 像《破曉時分》與《母親卅歲》結果都不賣座

宋先生現在碰到的難題實在是一般從事電影工作者所常遇見的問題——資本有限，賣埠困難。港台國語片的主要市場是南洋，這包括了星馬泰、印尼等地。近年以來，這地方的片商殺價很高，禁制又多，許多港台國語片給堆塞在那兒排不到期上映，製片公司空等時日，勞而無所獲，結果便發生週轉不靈的情形，便得關門大吉。本來越南是個好的市場，可是局勢變化，許多人都搞得血本無歸。搞電影的人受環境所壓，惟有採取觀望態度，見機而動。談到電影與人才問題，宋先生認為電影人才難求，而導演為了生活，每年就非拍兩三部電影不可，像胡金銓那樣每兩三年拍一部，端是罕見的例子。何況有關題材方面，也是煞費思量的事，偵探、倫理、武俠那是最普通的，至於有關政治者，一般導演都不敢沾手，所以港台導演眼光都被時勢所囿，在搜羅蒐覓題材方面，顯然比不上人家。

呷了口茶，宋先生的槍頭陡地指向我來：「你以前提過拍郁達夫與王映霞的愛情生活，主意本來很好，但是拍起來，所可預見的困難，以我們獨立製片來說，便很

難解決。郁達夫處身於三十年代，單是那堂佈景便已經搭不起，何況我們也不可能全部用廠景，實景也是需要的，但是這種景物到哪兒找去呢？」我給他刺了記，有些隱隱作痛，我哪敢說郁達夫與王映霞的情史一定可以叫座呢！時到今日，青年學生不聞郁達夫名字的多得很。艾雲問：「電影是不是叫好便不叫座？」宋先生說：「那也不一定，叫好叫座當然會有，但事實上不多見，通常是叫好不叫座，或者叫座不叫好。」戴君又追問：「香港與東南亞的電影觀眾水準是不是很低呢？」宋先生點頭稱然：「尤其是東南亞的觀眾文化水準一般來說都不見得高，比方說在印尼張徹導演的戲，到了那裏便很賣座，可是胡金銓的《俠女》、《忠烈圖》，他們就不容易欣賞。

我當然不是說張先生的電影不好，我沒這意思。」

我長久以來都有一種很天真的想法，那便是放棄東南亞市場，轉而向歐美尋發展，我把這意見提出來，宋先生認為暫時還難行得通，因為自己認為拍得好的片子，在外國人看來未必便是佳作，所以在一切未能有十分把握之時，貿然放棄東南亞市場，似乎太過冒險。「我以前也拍過自己認為過得去的電影，像《破曉時分》與《母親卅歲》，結果都不賣座。」宋先生感慨地說。

# 怎樣會拍《破曉時分》？

清華君問宋先生有關導演的工作問題，宋先生說：「導演實在難做，製片家跟觀眾，同樣令我們感到難以對付。製片家與觀眾的要求是一致的，大體上說觀眾的要求便即是製片家的要求。」

話題又轉到宋先生的成名作《破曉時分》身上去。我問他當初為什麼會想到拍攝這部由朱西寧原著改編過來的電影。宋先生道：「那是李翰祥先拿到了這個原著，看過後想將之搬上銀幕，他認為我還可以，就叫我去試試；可能他認識我比較長久，所以很了解我這個人的個性。」《破曉時分》在香港有份量的影評人心目中雖然一直都佔據着很高的地位，宋先生在得意中依然有着絲絲的不滿。他說：「《破曉時分》取材似乎太過偏窄，不容易引起普羅大眾的興趣。即使在電影的本身來說，其中也有拍得粗率的地方，好像在日本拍的雪景以及劉維斌與伍秀芳的家，現在看來，都不很滿意。」雪景那一場，早先是預定在台灣拍攝，後來李翰祥認為片子拍的還不錯，決定到日本拍實景。本來台灣有些山上也有積雪的，但很快便會溶化，

在時間上不易把握。《破曉時分》拍得不錯，但工作日期不長，大概只花了二十來個工作日，這是因為主要的佈景只有一幢，那就是冷氣森嚴的官衙，拍起來很順溜，不需要等搭佈景，浪費時間。宋先生對他的成名作似乎回味無窮，話題一直纏繞着在這個題目上伸延，他說：「這部片如果放在現在拍，可能未必有這樣的水準，為什麼呢？因為那時李翰祥肯花錢，現在又有誰肯這樣考究佈景的呢！我當時接了這部戲，信心一點也沒有，主戲只有一場衙門戲，拍起來容易流於枯燥，所以在各方面都下了些工夫。我看了許多書，研究縣官的神態，衙門的氣氛。在香港我也看了些有關這方面的電影。像《破曉時分》這種電影，氣氛頂重要，所以在有些情節與畫面上不得不稍稍誇張。其實中國古時的衙門都是很小，並沒有像電影上所見的那末輝煌，中國以前的建築物都是扁平的，沒有什麼深度。我後來看了《林冲雪夜殲仇》，它拍的公堂，給了我很深刻的印象。」我忽然想到另一部他認為滿意的電影《母親三十歲》，改編自於梨華的《母與子》，因為不曾看過，便問他這部片賣座的情況。

我上面說過宋存壽把瓊瑤的作品搬上銀幕，使我起了些微反感，但據了解，宋先生實在是逼於無奈才這樣做的。瓊瑤小說很受港台讀者歡迎，用她的原著，改編

拍成電影，可得先聲奪人之效，製片家講現實的，哪管你價值高不高。於梨華的小說在藝術成就上當然要比瓊瑤高得多，然而把《母與子》搬上銀幕，變成《母親三十歲》，結果怎樣呢？賣座慘得很，便是最殘酷的答案。

於梨華的《母與子》我沒看過，但是聽宋先生說這是一個兒子仇視母親而演變成悲劇的故事，照字面想，大概不會高深難明到哪兒去，可是偏偏就是不賣座。瓊瑤的小說情節千篇一律，拍出來，票房總不會差到哪兒去。宋先生的《母親三十歲》用李湘做女主角，本來是最佳人選，依然挽救不了這部片子的悲慘命運。

我問宋先生如果現在有人肯出資本支持他，要他再拍一部像《破曉時分》或者是《母親三十歲》那樣的戲，他還肯不肯再來一試。宋先生笑道：「為什麼不拍呢？我們吃電影飯的，拍一部電影，最理想的要求就是要好又要叫座。有時候老闆顧到的只是叫座賣錢，在我來說如果不虧本，能叫好，已是心滿意足。最怕既不賣座又不叫好，心裏頭就不好受了。事實上拍一部戲，真的不容易，有時整個構想都不錯，卻在某個地方有了些微錯誤，那就影響到整部戲的平衡發展。好像白景瑞，他以前就拍過部《老爺酒店》，這部戲在幾年前看過，現在仍不曾忘記，我認為台灣影界實在

還可以再拍這類型的電影。」宋先生說：「現在可難了，觀眾喜歡看豪華場面，像《再見！阿郎》那樣單樸，他們不喜歡的。可是硬要佈景豪華，有時便會不連戲，所以國語片許多時看來不夠深入與真實。」

我們的話題再拉回《母親三十歲》，宋先生說這部戲是由大眾電影公司支持拍的，當時他提供了於梨華的小說，大眾公司的人認為沒有問題，於是就拍了。誰料上映以後，生意很壞，於是敵不過瓊瑤，我覺得真的錯怪了宋先生，他不是不想掙扎，拋棄瓊瑤，但觀眾死拉着他，不讓他有脫窗而飛的機會，他以後拍新片子，真的要站在「彷徨與扶擇」縫兒中了。他說他喜歡於梨華的《又見！棕櫚》，但不敢拍，也提到黃春明的《看海的日子》，宜蘭景色，使他陶醉。他問我還記不記得「兩個妓女在兩片板牆隔着房間裏的對話」，我哪會忘記呢！只要一閉上眼睛——「黝黑的斗室中、軟語溫馨、穿縫飄蕩，全都是動人的映象」，可是他說不會有人肯去支持他拍這部戲。我這時又想到了郁達夫與王映霞，杭州逆旅，不亦一樣風光旖旎嗎？

先生的獨門想法，即使不叫座，總不會差到哪兒去。在宋梨華還是敵不過瓊瑤，我覺得真的錯怪了宋先生，他不是不想掙扎，拋棄瓊瑤，但

# 宋存壽談導演

　我想如果宋先生能談一談其他的導演，以他中肯的立場，一定有所發現。我首先想到了胡金銓，聽說胡先生現在正跟他合作拍電影，趁此機會我想知道他對胡先生的看法。宋先生說：「胡金銓的戲，拍得認真，技巧靈活，是他最大的優點。」我問他有許多人認為胡金銓已被囿限於武俠片的框子裏，不能另闢天地，這是不是適當的批評。宋先生說：「這不見得，照我知道小胡一直在想跳，但是老闆希望他拍武俠片，如果說胡金銓要拍新的武俠片，版權很快就可以脫手；小胡拍文藝片，那可有些麻煩，不是說他不能拍文藝片，只是片商沒有放心，一切都講現實。」又談到李翰祥，一般影評人因為李翰祥拍了幾部「綽頭」電影，對他便詬病起來，我覺得站在第三者的立場，實在難下斷語。宋先生說：「李翰祥的鏡頭運用十分流暢，我個人覺得有時候自己的還有些不順，跟他比總像差勁了些。李翰祥對電影是狂熱的，但現實使他氣餒。像《傾國傾城》拍得多好，結果賣座不如理想。《傾國傾城》是光緒跟西太后鬥爭的故事，題材收羅得很豐富，可是觀眾不滿足，他們要看西太后與珍妃

間的矛盾。李翰祥長於考究，對歷史有一定認識，只不過把它來做電影題材，除了一般知識分子感興趣外，不易討好普羅大眾。李翰祥有一個毛病，通常都是要說的太多，故事不能圍繞一個中心發展。」我認為宋先生的評語很公允，以他跟李先生的交情，當然不會亂說。李翰祥的電影給我印象最深的是《冬暖》與《西施》，可惜兩部片子都不賣座，反而是《聲色犬馬》、《騙術奇譚》一類比較迎合觀眾的電影卻賣座奇佳。知識分子當然不喜歡這種電影，但也不能抹煞它在電影技法上的價值。最近有消息傳來李先生要拍《駱駝祥子》，我笑對宋先生說：「李先生的藝術良心又回來了。」宋先生說：「這種電影不容易拍，也只有李翰祥膽敢碰；單說佈景，便不容易搭，而且拍了，台灣能不能去，還是一個疑問。」（李之誼弟胡金銓也不盡同意開拍《駱駝祥子》。）

## 今後的計劃

最後談到未來的展望，這是純屬宋存壽先生的未來。如果要談電影的未來，這題目太大，不是三四千字可以概括的。這時，「窗外」的天色已黑，我們這裏沒有

「純情」的林青霞，寂寞無可避免，於是就想到請宋先生談一談他未來的計劃，以便有「窗」可窺。宋先生說：「我準備在十二月底拍一部新片，題材取自唐人小說。是說狐仙與人周旋的故事。人狐糾纏，揭發人性的一面，好比一面鏡子，是這部電影的主題。」我問：「賣座有把握嗎？」他說：「誰知道，總希望能賣座呀！」天色愈來愈黑，我想到要回家吃飯，一塊兒來電梯下來，各走東西。暮色蒼茫，那不高不矮，略呈肥胖的身影，很快就被人潮所湧去；我抓着了無數的問題，正一一考慮如何把它們再呈現在你們的面前。

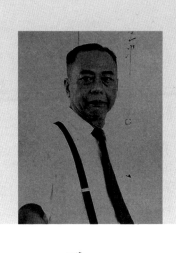

# 馳譽藝壇的老畫家丁衍庸

丁衍庸（1902-1978），後改名丁鴻，字叔旦，號肖虎、丁虎，廣東省茂名縣（今高州市）謝雞鎮茂坡村人，日本川端畫學校、東京美術學校畢業，現代著名國畫家、油畫家、篆刻家、美術教育家。譽為「東方馬諦斯」及「現代八大山人」，在中國畫壇與林風眠、關良素有「廣東三傑」之稱，三人在畫壇各佔有一席之地。丁氏的創作兼擅油畫及水墨，超越中西藝術的界限，調和融合而形成強烈的個人風格。是西方現代藝術傳入中國的先驅，也是革新傳統、開拓現代新風的功臣。

## 致力藝術數十年如一日

提起老畫家丁衍庸先生，我相信，凡是喜愛中國畫的朋友都

非常熟悉的。這不僅因為他是老前輩，更重要的是他那驚人的創造力，作品風格，技法造詣實是令人敬佩。假如有人問，在當今各畫家中最能夠代表中國現代畫的是誰？我的答案，毫無疑問就是丁衍庸先生了。我這樣說，很多人必定不同意，說我誇大，其實一點也不為過的。丁先生除繪畫精彩之外，文學修養極深，不但能作詩，亦能寫得一手好字，此外亦精於篆刻。試問在本港畫家中還能找到如此多才多藝的人物嗎？

其實，丁先生的名字五十多年前已在國內響起來了，當時他只有十七歲左右。

其後，更到日本留學，接受西洋繪畫訓練，學成回國，才二十三歲，自此先後任教中華藝術大學、廣州市立美術專科學校、上海新華藝術專科學校及重慶國立藝術專科學校教授，一九四六年任廣東省藝術專科學校校長。一九四九年來港，一九五七年任教新亞藝術系至今。他一生勠力於藝術教育，任勞任怨，數十年如一日。除教學外，更對自己的創造從不鬆懈，他之所以有今天的成就，固然有他得天獨厚的一面，實際是勤勤懇懇努力奮鬥的結果。

十一月十日早上，我與幾位熱愛美術的朋友，相約到丁先生家探訪，希望能多

些了解他的繪畫作風。很多到過丁先生家的朋友，回來總對我說，他家裏有很多「寶藏」，所以我們今次造訪，亦懷有興奮心情，希望能飽飽眼福。

我們按了門鈴。門開後，迎上來的就是丁老先生。看年歲，他真不像七十多歲，精神異常飽滿。他熱情地領我們到他房裏面坐。寒暄幾句後，他便滔滔不絕地講他的趣聞。他的確是一位健談的人，又不拘小節，與他談話總不會感到寂寞的。

但他說什麼我也懶得聽了，目光只顧着貪婪地向四週掃射，他住的房子很小，不到八十平方呎，實在有些壓迫感。向南的那一面，開着有兩扇木窗子，看上去很古樸，陽光和空氣從窗子湧入，呼吸一口，還算清新。這間房子雖小，日常起居飲食，看書作畫，教學生都在這裏了。室內東西很多，沒有什麼條理，看上去很零亂，真不像藝術家住的，可是仔細看看，更像是藝術家住的。牆上掛了數張油畫，線條筆觸強烈，正如他所畫的國畫一樣。房門的左邊牆上，還掛了一幅八大山人的書法，字體很奇特，比較少見。牆的另一邊，放着書架，有各式各樣的書，有馬蒂斯的，也有八大山人的，真是目不暇給，書架旁邊是另一個櫃子，裏面存放的，啊，就是那些「古董」了，愈看愈覺興奮。有陶俑，瓷器，佛像等，真是難得一見。

「最古的有晚周時期的作品」丁先生說，隨着走向櫃子，小心翼翼地拿了一件給我們看，是一頭馬的雕像，樣子很古怪，造形卻很美，是黑陶燒成，據說是戰國時代的。

「二十世紀，畢加索創造了立體派，其實我國幾千年前已有了。」他指着這個雕像說，「你們看看這匹馬的頭部，是用刀砍成，所以形成很多個方塊似的，這不就是立體派了嗎？你們再看看馬的頸部及尾部，技法與頭部又有分別：頭部是三角形，而尾部是圓形的，圓的地方不能再圓，方的地方也不能再方的了，這樣運用三種技法的塑像非常少見。」

丁先生對中國文物愛護備至，而且獨具慧眼，所以每見到有精彩的，更不惜重金將之購入，作為研究。

至於丁先生的國畫亦最重視線條及墨色，亦即所謂筆墨。凡學過中國畫的人都會知道，筆墨是中國畫的特色。中國人用筆之能力，世界上是沒有其他民族可以比較，所以丁先生教學，每以筆墨為重，是很有道理的。記得兩年前，丁先生應日本南畫院之邀，到日本去參加南畫展覽，他在會場示範，在一張六呎長的紙上，畫了

兩片荷葉及一條長長的蓮莖，從紙的一端直伸到另一端的盡頭，線條之蒼勁，氣魄之大，簡直把日本人嚇呆了。難怪日本人如此地熱愛及羨慕中國藝術，亦可見日本人的眼光非常銳利的。

## 不論東方的西方的，都不可缺少線條

丁先生不但認為中國畫要有線條，即使其他一切藝術，不論是東方的或是西方的，都不可缺少線條。例如雕塑、建設、陶瓷等。他說着，隨即自櫃中拿出另一件「古董」出來，是一個很別緻的小茶壺，素色的，可以看到陶胎的紋理，據說是唐朝的。

「你們摸摸看，這個小東西也有線條。」他遞給我們每個人去摸。原來壺身經過刀子一道道的刻了很多坑，坑與坑之間是凸起的，因此形成了很多條鋒利的線條，就好像我們廣東人所吃的「絲瓜」，不過沒有「絲瓜」的坑那麼大而已。摸上去確有很特別的感覺。

「我們畫畫的，就是要講求線條，其次是造形。」丁先生繼續說：「線條與造形

俱備，便是一件藝術品。現在很多人說畫畫可以不要筆墨，其實是不可以理解的，只要略懂得中國傳統藝術的人，便會知道這是很錯誤的方法。」

「丁先生，你認為謝赫之六法論是否很重要？」我們問。丁先生吸了一口煙，跟着便說：「當然很重要，幾乎可以說是中國畫的基本精神。不過，每個時代可以有不同的解釋的，例如『氣韻生動』，我們解釋為『生命』，我們解釋的『生命』與『形似』是不同的，若無生命感，而徒具形似，便不能傳神。以前有一個人到我處買畫，他說我的畫的青蛙初看不似，但愈看愈似。我說我自己也不知道，只是喜歡這樣畫罷了。」

「丁先生，你認為中國畫與日本畫有什麼分別呢？」其中一位朋友莫先生問。

「日本藝術很多是學中國的，尤其是繪畫。他們用筆的方法，則無法學到如中國人一樣。我們用筆，通常執得很高的，所謂『圓腕中鋒』地去用力使勁，才能來去自如，所謂氣魄也較日本人為大。同時，有一樣是日本人永遠學不會的，就是我們的民族性。我國有幾千年歷史，文化遺產豐厚，這是值得我們驕傲的地方。因此，我們必須依着傳統，盡量吸收及運用，以創作新的中國藝術。」

近年來，到丁先生家學畫及求畫的人很多。小小的房間每天都擠着一群熱愛繪畫的朋友，有老的，也有年青的，真是「有教無類」。對於求畫的人，丁先生也至為大方，從不令人失望的。我所認識的畫家中，丁先生是最不計較的一個。

## 即席示範

最後，我們邀請丁先生揮毫給我們看，以開眼界。紙、筆、墨齊備後，丁先生便問：「你們喜歡什麼？」我們大家認為丁先生畫荷花最有一手的，所以就叫他畫。

但見他握着筆，凝神地注視了畫紙一會，然後蘸了一點墨和清水，便充滿信心地往紙上揮去，紙上立刻呈現出黑色一大片，多水份的地方再化開，形成有濃有淡的荷葉。他換過了一枝筆，較小的，再蘸了一點濃墨，在荷葉上面抱着線條，原來就是荷花。荷花畫完後，稍停了一會兒，再蘸了一點濃墨，從荷葉的底下拖了一條長長的線條，直到紙的盡頭，跟着是題字和蓋章，前後不過十五分鐘，便全部完成了。

他先後為我們示範了幾幅，有山水、人物（裸體）及羅漢等，每幅都非常精彩，我們可以說「不枉此行」。

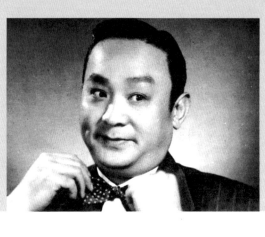

# 丑生王梁醒波談粵劇

梁醒波（1908-1981），原名梁侍海，暱稱波叔，廣東南海人，出生於新加坡，粵劇演員。父親是當時南洋的粵劇首席武生聲架悅。十七歲開始踏台板的梁醒波，在粵劇界掙得了「丑生王」的稱號。一九五〇年拍第一部電影《臨老入花叢》，其後演出過如《光棍姻緣》等名片，也曾創辦過利影等影片公司，出品過《苦海親情》等片。雖然少做主角，但波叔既是粵劇團仙鳳鳴、雛鳳鳴的台柱，更是長壽節目《歡樂今宵》的開國功臣，帶給觀眾極多歡樂。一九七七年成為香港第一個獲得MBE勳銜的演員。一九八一年在香港病逝。

由於近幾十年來，社會不斷改變，科學不斷進步，現代人的生活很快地進入一個物質極文明的時代，娛樂事業更多彩多姿，

前所未有。現代的電影、電視、夜總會代替了昔日之粵劇，因此粵劇一直在消沉，不斷地消沉下去。究竟它會不會被淘汰呢？相信喜愛粵劇的朋友都非常關心，但畢竟，關心的人實在太少，太少了。假如要恢復昔日的雄風，將會是非常艱巨而長遠的工作；或消極點說，被淘汰之可能性亦極大。但無論如何，我們是關心粵劇的一群，因此，總希望粵劇能流傳下去。

本刊今期特別訪問梁醒波先生，除了希望能多些了解梁先生的戲劇生涯及其對改良粵劇的見解外，更希望能藉此引起一般人對粵劇的關心和注意。

梁醒波的名字，不但香港人非常熟悉，在南洋、星加坡一帶，知其大名的亦不泛人。梁先生無論在粵劇，電影，電視都有很特出的表現，每次出場，總給人談諧、歡樂的印象，因此，很早便有「丑生王」的美譽。在眾多粵劇前輩中，無可否認，他是最能追上潮流，及最受觀眾愛戴的一位。

在銀幕上看到梁醒波的機會很多，但今日才是首次在無視電視餐廳中一睹其盧山真面目。他給我的印象與在銀幕上看見的差不多，當然一樣是那麼肥胖，而且談笑風生。初次見面，像老朋友似的，很熱情；與之交談，一點兒侷促感覺也沒有。

話匣子打開了，便滔滔不絕地，手足舞蹈起來……。

## 學戲經過

我在星加坡出生，九歲時，我兄長帶我回老家南海佛山，讀了兩年「卜卜齋」，不久，來香港再修讀，兼且在夜校唸英文。不過我生性好動，不喜歡讀書，時常逃學，唯一的興趣便是學戲、學唱。因此，對於學校的功課日漸疏懶，成績不如理想。我的父親雖然也是演戲劇的，但很奇怪，他並不贊成我學戲，當時又不說明原由，故此我不明白他的意思。不過事實上，前清時期，戲劇的地位很低，藝人不能上京考試，這可能是主要原因之一。我既然讀書不成，十五歲便出身，不久又發覺做工不成，只好回到星加坡去，當年我才十七歲。父親見我如此沉迷粵劇，終於答應我學戲的要求。讓我跟當時一位粵劇前輩到「小碼頭」學戲，那位前輩與我父親、叔父有很好的交情，從此我跟他學了一年多。

其實，所謂學戲亦不是怎樣學的，只要自己多看，多做，要有決心不怕艱難就成了。不但要做得多，而且要錯得多，但並不是故意做錯，而是放膽去做，「師傅」

看到了你的錯處，才給你指正，因此，你便得到更多的經驗，以後做錯的機會便自然少了。「師傅」偶然也會興緻勃勃地，捉着你雙手，教你弄兩下的，但並非時常如此。

## 初次登台

我記得學戲的第一晚，師傅便叫我上場，演的自然不是主角，也不是配角，而是一個所謂「跑龍套」的兵卒。雖然不用唱，但因為第一次的關係，所以一登台，燈光照着，台下一雙雙的眼睛望上來，真令我全身發抖。心想，才是跑跑龍套而已，卻已糟得這麼利害，以後怎樣唱戲呢？愈想愈不對勁，因此決定還是不唱戲算了，準備離去。後來因誤了班車，所以迫得多耽一天。這一天空暇着，到了登台之時，我心中想：反正不能離埠，就多上台去一次吧。於是次晚又做「跑龍套」的士卒。真奇怪，這次卻一點也不害怕，於是充滿信心，決定做下去。我除了做「跑龍套」這個角色外，平時又學又做又唱，慢慢地，所謂「功多藝熟」，我的粵曲唱得可有點兒成績，於是開始上台開腔唱戲，唱的是古調。初時對唱戲很陌生，經驗又不足，因此

時時感到慌亂。幸好當時唱的是古調，一切都是死記，記住了，只要唱出來，出錯的機會不多。

## 粵劇源流

「粵劇」也就是廣東大戲，實則上與京劇是同一源流，或可說是從京劇脫胎而來的。粵劇很久以前便在廣東流行，真正之粵劇是怎樣的，不但我們這一輩的不知道，甚至先祖父那一代亦未必曉得。聞說，初時廣東地方有一個戲班人叫李民茂，做「花臉」的，因為參加過太平天國革命，讓清政府知道了，因此曾下令嚴禁粵劇，所以，粵劇一度銷聲匿跡。後來，有一名戲人因不滿清政府，逃到廣東來。他秘密授徒，劇團名字仍以京劇出之。漸漸，頗感人手不足，故請廣西桂林班教。至於「桂林戲」，是脫胎自京劇的，所以粵劇得了桂林戲的渲染，可以說也同樣是從京劇脫胎而來的。現在我們看劇的官戲，所用口語也多帶桂林口音；此外，也有很多古老的劇目，如《平貴別窰》，《梨花序》等，與京劇是大同小異的。

# 戲劇生涯

太平洋戰爭未爆發前，與老馬（馬師曾）在香港一起演戲，對他非常了解。他是最令我佩服的一位，其人不但聰明絕頂，文學修養也好，寫得一手好字。他每於開場演戲前，必定講一段故事，故且稱之為「序」，精彩動聽，觀眾聽得津津有味有之，捧腹大笑有之，其吸引之能力，無以復嘉。考其來源，原來是出自四書五經，他吸收後，深入淺出，因此聽者莫不陶醉焉。

當時我在香港大概一年不夠，與本行的人也不盡相熟，知其名而不曾與之交談者很多。不久，香港落入日本人手中，到處混亂，人人自危，因此我想返回南洋去，只是礙於交通不便，不能離去。滯留香港，又不能開班演戲，只好北上廣州。此時廣州早已淪陷了，但仍有戲可演。過了一些日子，受不了氣，只好跑到澳門去。與譚蘭卿拍擋，當時她是花旦，做了一個月，再到廣州灣，是法租界的地方。

稍後，日軍亦進駐廣州灣，眼見到處是日本人，很不對勁，只好跑到廣西去。光復後，曾到河內演戲數月，希望從那裏乘船返回星加坡，急於找尋先母，因為經過戰

亂，生死未卜。後因海中滿佈水雷尚未清理，行船極為危險，只好作罷。返回香港，仍舊與老馬一起，同時更與梁明珠、歐陽儉等合作。

## 粵劇優點

自古以來，能在舞台上又唱又演的，全世界只有中國和意大利。意大利以歌劇著名，而中國則以京劇及粵劇著名。京劇或粵劇最能表現中國的民族特色，有高度的想像力和表現力，無論音樂節奏，人物之刻劃（畫面譜）及動作均微妙地表現出每一場的氣氛。例如粵劇的鑼鼓，在粵劇中便有「威嚴」的感覺，一位「武官」或「公侯」出場，非得有鑼鼓襯托他的威勢不可。談起粵劇或京劇中的臉譜也是極有趣的，臉譜亦即所謂「勾臉」，藉以刻劃與表達劇中人的性格。好像小生，花臉與花旦，化妝絕對不同的，連身型與台步也完全相異。像戲中的老生，只塗上薄薄的白粉，胭脂是絕對不容許的；而老生中，有的加上白鬚，那麼這個角色必然是武將之類。面譜中的各種色素，代表各種人物，像黑白面代表魯莽，全白面代表奸狡。另一種丑角（小花臉），其實也分文武的，臉譜更是林林總總，不可勝數。至於粵劇的內容，亦

是相當健康的，能正確地導人向善，主題以表現忠孝，或是偉大愛情，與時下之色情與暴力的電影有意義得多了。

## 改良粵劇

粵劇除有以上優點外，也有需要改良的地方。例如有人說：「這個時代，百事繁忙，粵劇每場演出達四個鐘頭，時間怎樣長，誰有整晚工夫坐在劇院來欣賞呢？」，這是一個十分好的提議，我們也曾將幾齣名劇減縮時間演出，但很多愛聽戲的人，往往覺得不夠味兒。我們亦試用一個新班制演出，如果一晚的演出，一共是四小時的話，第一個戲班先演兩小時；跟着，另一戲班演兩小時，結果成績也很不錯。此外，劇本方面，除了以往有的外，也需要有創新的；或是將以往的劇本修改，去蕪存菁，盡量做到精簡，使觀眾看得「有頭有尾」。至於以往的燈光與佈景，都需有改造的必要，現在我們在這方面亦盡力而為。

時代是不斷進展的，觀眾要求也高了，要滿足觀眾，一定要與他們共同前進。

假如一件事物，不能迎着浪潮前進，最後一定會被漸漸地淘汰的。

# 電影與電視

三十九歲那年，我從內地來港。受伶友黃鶴聲之邀，演出我有生以來之第一部電影《臨老入花叢》，導演則是黃鶴聲本人。以後我便陸續地拍了很多部粵語片及國語片。第一部國語片是《野姑娘》，該片是嚴俊當老闆，也是自導自演。與我一起演出的還有吳家驤等等。《野姑娘》之後，有《提防小手》、《童軍教練》、《南北和》等。

各類電影中，我比較喜歡題材寫實的，因為這樣才易使觀眾產生共鳴，受到大眾歡迎，而且時代雖不斷進步，人類生活在這世界上，總是離不了現實的。

說起電視，我是「無線」一開幕就在這兒工作，直到現在，我對這份工作仍極有興趣。我認為電視是一種極為良好的公共媒介，這比電影或舞台劇更直接的與觀眾接觸。如果你要我比較粵劇，電影與電視工作的不同處，我認為演粵劇最困難的地方，就是必須熟記歌詞，一整套的戲，是花相當的精神來記憶的。拍電影則時間太長，一個鏡頭一個鏡頭的拍；每拍一個鏡頭，又要重新打燈光及排鏡位。時間雖那麼長，但拍戲時情緒卻不大緊張。電視可不同了。電視工作時間雖不像拍戲那麼

長，但每一分每一秒都得要打醒精神，因此，對我來說，電視工作是很緊張的；但在緊張中，又感到刺激，並且，我感到工作樂趣。

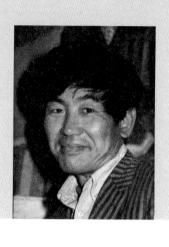

# 席德進與畫

席德進（1923-1981），生於四川，在杭州藝專受完整的藝術養成教育，師承林風眠等一批留法菁英，讓他受到的理念啟發與視野拓展甚鉅。來台後，席德進透過美國新聞處獲得許多國際刊物，從中認識貝納爾‧畢費（Bernard Buffet）。席德進十分認同畢費創作角度以及表達語彙，不經意間，他也學習了畢費的墨黑線條，以沉甸厚重的筆觸，營造視覺壓迫感。一九五〇年代後期，席德進留下許多畢費式的重黑線條，那悲情人物寫實，也打開了他的知名度。除了受到畢費的影響，席德進練就了紮實的基本功，線條力度的掌握爐火純青，不管是拿著碳筆畫素描，或是借用民間簽字筆，他都俐落精準有餘，對於水彩、油畫、水墨等媒材也都駕輕就熟。

形容藝術家的形象，很多人認為用「不修邊幅」是最適當不過的。所以，這四個字幾乎成了藝術家的代名詞。姑勿論這種說法的來源如何，但卻非常確切的。至少，畫家席德進給我的印象確是如此。

第一次見到這位畫家是廿四日的清早，好像是八時正，在行將拆建的尖沙嘴火車站前。那天很冷，只有攝氏十幾度，但有陽光，感覺還算溫暖。我到達時，遲了五分鐘，席先生與我的朋友艾雲已到那裏，站在廣場上，在古老的建築物下，有陽光，與一位畫家在一起，我立即聯想起意大利。可惜，沒有鴿子。

我們一同走進鐵路餐廳，找了一張枱坐下，要了三個早餐，便隨便的傾談着。

我再次打量着這位畫家：蓬鬆的頭髮，架上一副眼鏡，但很多時除下，嘴上留有鬍子，好一幅藝術家的形象。再看，身上穿的是一件牛仔布夾克，牛仔褲，不大稱身，此外還背了一個大布袋，裏面裝載的，無疑就是畫紙、畫筆、照相機等。

早餐來了，我們邊吃邊談，我首先問席先生打算停留多久。他說：「我也說不定，大概一星期內便走，我是從菲律賓那邊過來的，那邊的有錢人請我替他們畫像，畫完便順道來港。」兩個星期前在大會堂剛好有一個叫「中國現代繪畫」的展

覽，參展者全屬台灣畫家，包括廖修平、吳昊、王藍、陳庭詩、席德進……等。席先生共有五件作品，全是水彩畫。我看後也感到奇怪，因為我以前看見的多是席先生的油畫，水彩畫則比較少見，可是今次卻有五件。因此我問席先生是否仍有畫油畫。他說：「當然有啦，不過主要在人像方面，至於風景畫則以水彩表現為多。」以前，聽過很多人說，中國人畫油畫是不適合的，就好像西方人畫中國畫一樣，因為油畫是外來的，就算中國人畫得多好，也不及外國人，也不過是外國的東西而已，中國根本沒有油畫的「根」（傳統），氣候又不同。我也想到三四十年代時，林風眠、關良等初時都是學習西畫的，後來慢慢地轉向中國畫方面發展，亦可能因以上理由之故，因此我便提出來問席先生的見解。他答道：「三、四十年代時，油畫剛傳入中國，只不過在萌芽生成的時代，當時他們懷疑及放棄油畫，亦有其理由的。不過現在情形稍有改變，油畫之傳入已有相當之時日，在掌握技巧方面絕沒有問題的。而且，現在美術之趨向，慢慢地走入國際化的道路，思想與技術隨着傳播媒介之推廣，再不屬於某民族，某地方所專有，所以不能說我們不能這樣，他們不能那樣的。現在國與國間界線分明，出入要簽證，真是麻煩透了，何不來一個大統一呢？」

席德進就是這樣樂觀的一個人，臉上總是堆着笑容，他卻有一種怪脾氣，是否每個畫家都有呢？我就不曉得。他認為現在好的美術老師很少，不像以前他在國立杭州藝專那麼好。聽他的語氣，似乎很懷念過去，現在的都不成了。提到學畫的問題，我問他到法國還是到美國好呢？他說：「法國在過去無疑有極輝煌的成就，現在不成了。法國人就是有這種毛病，自信心太強，以為自己最懂藝術。現在美國的紐約已取代巴黎而成為藝術中心了，巴黎很多畫家都跑到美國去，原因當然有多種，但主要的，我以為是巴黎生活比較困難，買畫的人愈來愈少。美國卻剛好相反，由於經濟上的刺激，美術風氣也隨着盛極一時，畫家的生活總比在巴黎好些。」

隨着，我提出一個問題，就是美國那邊美術風氣雖然流行，但是畫風之轉變卻太急速了，就好像時裝一樣，今年流行，明年便會落後了。畫家雖然有創作之自由，但明顯地太受畫商及畫評家之影響，這樣子發展下去，我個人認為，好處固然有，卻是相當危險的。席先生表示不同意我的見解。他說：「藝術其實與經濟有很大關係的，藝術家所創作的作品，是依靠有錢人去買的。假如一個社會經濟衰弱，哪裏有人買畫呢？更不用說如何去提高美術風氣了。目前美國的美術風氣足以反映現

代的美國社會的，什麼也講求創新，所以很難說它畫不好。當然，在這麼多家中，亦有很多在弄技巧的，這種情形到處如是⋯⋯。我們畫畫的，只要專心地畫，不管是中、是西。中國人畫的，都有共同的地方，一眼便可看出。」

早餐吃完了，我們仍坐着，慢慢地喝着咖啡，話題從繪畫轉到建築方面。大家都認為，中國的建築實在太落後了，以前雖有過極輝煌的時刻，可惜那種優良的技巧沒有好好的運用在現代建築上。與鄰近之日本比較，我們顯然地比較遜色得多。

日本的現代建築，無論在保留傳統及吸收西方的，都很能運用在一起而創造出新的建築形式。比較之下，我們對中國的問題就顯得特別關心，尤其是美術方面。我相信，只要每人多留意，多關心，盡一點力量，是不難達到理想的。

時鐘指着九時零五分。咖啡也喝完了，坐着沒多大意思，我便提議到席先生住的地方，去看看他的近作，順便拍些幻燈片。席先生說沒有問題，因為他十時才出外寫生，時間還多着呢。

我們叫了一輛的士，往青年會駛去。路上，我們問席先生在香港畫些什麼。

他說很喜歡香港的漁船，認為實在太美了。我也很喜歡漁船，但相信沒有他那麼強

烈，可能是見慣了，反而沒多大吸引力。

車子很快到達青年會。我們下了車，再進入電梯，席先生是住在十四樓。

他住的房間很小，向東那面，開着一列大窗，早上陽光靜悄悄地由窗子溜進來，照着牆上兩幅大油畫。畫的是兩個菲律賓男孩，光着上身，正在享受着陽光，皮膚也灼得黑黑的，很結實。在地下，是幾幅水彩畫，題材都是香港的漁船，風格與油畫卻有很大的分別。可能是素材的關係吧，前者注重水份的控制，所以化得有些像水墨畫的味道，線條也沒有了，後者卻是黑白分明，顏色都是土土、暗暗的，與他以往的作風沒多大改變。

我們打量了一番後，艾雲君便着手拍照，先是兩幅油畫，跟着是水彩，之後就是素描……還有，席先生打開了地上一個鐵箱子，又是一批水彩作品。「全是近期完成的」席先生說。

席先生對攝影亦相當內行，他告訴我們，他拍攝博物館的作品時，只用一秒光圈而絲毫不動的。「非有良好素描訓練者不能做到」席先生笑說。當拍攝牆上的油畫時，席先生更利用白色的床單輔在地上，以增強畫面的光度。拍攝的當兒，不時叫

艾雲君要站在畫的正中，不能太高也不可太低。他這個人可說是緊張而認真。大概花了半小時，拍攝完畢，尚差五分鐘便十時了，席先生正要準備寫生用具，因此我們只得告辭而去。

# 訪蕭南英談潮劇

蕭南英（1938- ），潮劇花旦，較早為海外觀眾知名的潮劇演員之一。汕頭市潮陽區棉城人，第一代潮劇「五朵金花」之一，主要作品有《搜樓》。

我們一行三人，包括一個拍照片的，在十一月的一個早上驅車渡海到美孚新邨蕭南英女士的家。此行目的當然是訪問，蕭女士剛從星加坡回來不久，行裝甫卸，就接受了這趟非常突兀的會談。話題從潮劇的舞台佈景上談起，蕭女士對潮劇以前的佈景異常的不滿，她說：「四十年代，潮劇舞台上的佈景真是糟透，比方是一堂房間的佈景，台上掛起了一幅布簾，上面畫了窗與枱椅，本來已經足夠代表整個房間佈置的了，但是佈景師還要在布簾前

面置了椅椅，加以重複，這樣一來，真與假便相衝突，不能調和以致矛盾叢生。」記者對潮劇是外行，但是偶然也看京劇，記得京戲裏面有些劇目佈景是很不重要的，蕭女士雖然強調佈景重要，但對於京戲佈景，如《貴妃醉酒》、《遊園驚夢》、《拾玉鐲》等戲目，也認為既成的事實，是不容抹殺的，她說：「舊日的戲目，約定俗成，已為觀眾接受，很難再把它修改，而且像上面的戲目，加了佈景，反而有礙，但是一些新戲目，景是相當重要，不能馬虎了事。」

話題轉到話劇上面去，蕭女士主要的用意還是在強調舞台佈景如果設計特出，可以增長全劇的氣氛。她舉出了田漢、歐陽予倩等人所倡導的話劇，如《蔡文姬》等，不只演出好，佈景也新，可惜大漢天聲，今已成絕響了。記者對現代中國劇作家的近況興味很濃，便向蕭女士提詢，蕭女士說：「我見到他們時，田漢先生已經很老了，現在他們的情況如何，我也不清楚。不過他們間中也來潮汕一帶觀劇，很留意我們的舞台動作，即使是細緻的一舉一動，他們都看得很仔細，努力於把中國戲劇傳統裏的優良部分保存下來，從而改革發展。」

據記者所知，蕭女士來港的日子並不很長，但在這樣短促的時期內，居然成了

名，這是很令人驚異的事情。翻查資料，蕭女士是一九七二年來港的，記者就藝人離開大陸到國外定居的問題，就教於她，因為我們知道有成就的人並不太容易離開大陸的。蕭女士對這個問題的答覆顯得非常爽朗，她說：「政府鑒於每個人的環境不同，釐訂不同的政策，如果在合理的情況下，比如你在國外的親人需要你，你是可以獲批准離開國家的。像我的一個朋友，他是上海東方歌舞劇院的成員，東方歌舞劇院是最能代表中國舞台藝術的組織，這裏面的成員都是全國最優秀的藝人。但是他在國外的親人需要他，向政府申請，結果他獲准離國。何況，國外都有很多潮僑，他們都需要看潮劇，我們演潮劇的，除了在國內可以研究潮劇外，在國外也同樣可以做這樣的工作。」

記者問及內地現時戲劇發展的情形。蕭女士對此首先表示了她對潮劇的看法。

「我年紀輕的時候，只會講上海話，不懂講潮州話，對潮劇可以說完全沒有興趣，更加不會去看潮劇。那時的潮劇，演員演出非常馬虎，竟有演員在演出時，跟台下的人打招呼，我雖然不懂潮劇，但這種演出態度，令我非常反感，所以政府改革戲劇，在某種程度上，是很合理的。很多戲劇內容深奧，十二、三歲初入行的演員，

哪裏能懂裏面的愛情與仁義道德呢！好像《潘金蓮戲叔》，內容很不好，政府禁演，一般上年紀的人便認為政府在摧殘戲劇，其實這改革是很正常的，連我自己也不喜歡這個戲目。」蕭女士頓了頓又説：「許多戲裏面，主角的表情永遠一樣，身段也一成不變，戲劇發展至此，如果不改，那可不行。但是有時改得太快了，好比一個走路的人，走至半途，碰到一塊石頭，本來可以輕輕搬去的，但是走路的人忍不住，偏要一腳踢，結果石頭是沒有了，卻撞到了玻璃窗。」

我們聽到蕭女士的這番話，很有點感慨，回想百花齊放時候，戲劇之蓬勃鼎盛，真非此時所能及。記者問蕭女士的感想，她説：「一九六四年後，我下放了，住到農村裏去，種田餵鵝，對戲劇的情形不很清楚。」

記者從朋友那面聽到蕭女士曾經從梅蘭芳學藝，蕭女士説：「我只是向他請益罷了。我們的潮劇團有過兩三趟到北京演出，而梅先生有時也南下到廣東來看我們演出。在北京時我常常到他家裏去，受到他很多指點。梅先生那時年事已老，一年演出，也要經政府批准方能登台做戲，他閒在家裏，種種花，看看書，打發日子。他對我説——

——演出可以少，練功不可少。這真是我的當頭捧喝。」

談到梅先生對潮劇的觀點，蕭女士說：「梅先生認為潮劇本身是有些毛病的，演員上台、太浮、不夠定，我的意見也是一樣。」

記者又問及蕭女士學戲的情形。蕭女士指出雖然她是唱潮劇的，但學戲時也唱京戲，崑曲和紹興戲。因為演員必須明白各地方的戲劇，從唱曲中悟出動作，然後才配合到潮劇上去。現在蕭女士在舞台上的身段，有許多已經是改良的了。

最後回到香港的潮劇上，蕭女士很感慨地說：「在香港演出實在不易，場租貴，看的人很難有興趣，一台戲，演員、音樂都是錢，沒有資本家支持，潮劇很難有發展。」蕭女士希望那些對於潮劇有所喜愛的人肯挺身出來支持，這個願望雖然不大，但記者認為際此環境，成功的希望恐怕是很微的。

# 李翰祥談電影

李翰祥（1926-1996），外號李黑，香港電影導演，曾在香港、台灣、中國大陸執導電影。一生導演作品約八十部，監督及製片作品約二十部，作品中以宮闈片、歷史片聞名，曾多次獲得亞洲影展、金馬獎等。

邵氏影城的對面馬路，有一條小徑，環境寧靜，是理想的居住之所。李翰祥的家就在小徑的盡處，門前堂皇華麗，卻頗有書卷之氣。進了門，四壁字幅竟然佔滿整條走廊，足下所在是長長的地毯，與走廊兩旁的古玩相配襯，富貴之味甚重。

樓下是大廳，紅木傢俱與西洋梳化雜陳，中西合璧，卻教人有協調的感受，四處都是古玩、字畫。任伯年、黃冑的畫，固不必說都是珍品，即使是小几上的小擺設，都散發着濃厚的傳統味

道。我們扶着一條螺旋形的樓梯到了三樓。這三樓經過加工之後，當然有了一番好面目，李翰祥坐在墊高的平台上、俯視下面弧形的凹陷處，神采飛揚地講述他個人的經歷。他的手不停地在把弄着膠紙圈、時忽將它轉動、時忽將它豎立，正如他在控制電影鏡頭時一樣，擺佈自如。

李翰祥是什麼地方的人，因為沒有問，所以不清楚，但憑他站起來，起碼長過普通人一個頭，準不會是上海人（註：遼寧錦州）！許多年前他在永華片場做美術，偶爾拍戲，跑龍套，自然很不得意。記憶中有一齣戲，他做探長，披了雨衣，架上眼鏡，咬着煙斗，一點不像現時的李翰祥。套句老話，正是「英雄不得志」。那時，李翰祥很霉，志既不獲伸，難免更對電影起了失望。後來，李翰祥到了邵氏父子公司，拍了齣戲《雪裡紅》，聲名鵲起。到邵氏改組，變為 S. B. 招牌的時候，李翰祥的《江山美人》的確替 S. B. 省亮了招牌。從此李翰祥坐穩了導演的地位。到後來，又因為《七仙女》的事，李翰祥跑到台灣去發展。他說：「那時候，我想拍好片，要拍一部自己喜歡拍的電影，所以我拍《西施》、《破曉時分》、《冬暖》，這種戲現在香港的製片家大概都不會拍，而我李翰祥卻要拍，到底為了什麼呢？理由很簡單，

我那時對電影有一種希望，而且總認為認真的電影，會得到觀眾的擁戴。但事實上，可不如我想像中的容易，像《西施》，就賠了本，《冬暖》也不見得賣座。他回到香港，聽到不少閒言閒語，都憋在心裏，沒處發洩，在最最失望的時候，他決定回到邵氏去。他說：「我當時的環境很尷尬，流言蜚語，的確帶給我很多煩惱，有人說李翰祥要倒下來了，他哪裏有一套戲能過一百萬的呢？我聽到這樣的話。當然很氣，於是決心弄套一百萬的片子出來，這樣我就進了邵氏。事實上，要一套片子過一百萬，並不難，難的只是怎樣能拍一部好片子。」李翰祥進了邵氏，結果就弄出了《騙術奇譚》、《大軍閥》來，另外又捧紅了胡錦與許冠文。片子雖然過了一百萬，李翰祥的氣自然消去不少，但他還不滿足，再拍了幾部風月片。這種戲，無非側重賣弄性歡樂，題材大多自古代筆記或地方誌求得，加上李翰祥的純熟技巧，生動的北方方言對白，確令一般觀眾耳目一新，於是賣座奇佳，而李翰祥也得了「風月導演」的稱號。

李翰祥很坦白，他玩弄着膠紙圈說：「我承認這種戲是有那點兒那個，但是在這

種商業社會裏，又有什麼辦法。影評人常常批評我，可是他們不會明白到一個導演處身在老闆與觀眾間的尷尬場面。電影老闆付出資本，當然想要加倍拿回來，導演是他手上的一隻棋子，聽由他去擺佈。香港的製片多數是由老闆自任，這製片跟外國的不同，外國的製片要求拍好片，香港的製片只要賺錢。影評人說我拍風月片，認為我沉淪了，其實他們現在所提出的理想，我早在十年前便默默地去幹了，但又有誰來同情我呢！我搞『國聯』，成績如何，有目共睹，結果嘛，弄得兩袖清風。我是在漫長寂寞的旅途上闖過的人，以前的像一場夢。」

這時電話「嗚嗚」的響起來，李翰祥拿起來聽一聽，又掛上了。他下一部要拍的片子聽說是《風花雪月》。李翰祥說：「昨天我試了個新人，帥得很，給你們看看。」

走進剪輯室，李翰祥一本正經的搞動菲林。銀幕上閃出一個可人兒來，雖說是新人，看上去一點兒不像，直覺上這女人是可以拍電影的。李翰祥一邊看，一邊說：「不錯！不錯！」然後把菲林弄停，對着凝固了的鏡頭，靜靜出神。李翰祥很有審美眼光，這跟他以前搞過美術是有不可分割的關係的。他把自己審美心得，應用於室內設計，因此他的家到處都充滿藝術氣味，像樓下的庭院，小橋流水，亭台樓閣，

處處顯得匠心獨運，美奐美侖。

看完菲林，時間已經很晚，是打道回府的時候了，穿過走廊，步出李翰祥的家，外面的風，不期然使人從心底裏顫慄起來。走到邵氏影城對過的車站，許久才有一輛巴士駛過來，跳上車，巴士「呼」地一聲向遠處的幽黑裏闖去。

「我不是以後就不拍自己喜歡拍的電影。不過在做這個計畫之前，先要拍一兩部使老闆賺錢的電影，讓他有了信心，就可以實行我的計畫。《傾國傾城》、《瀛台泣血》就是這樣的產品。關於《駱駝祥子》，我一定會拍，但更有可能先拍《阿Q正傳》。」李翰祥説這話時，態度很堅定。坐在巴士裏面的時候，他的話像風車般的旋動着久久不息……。

輯四

# 事業、家庭兼顧自如的李曾超群女士

李曾超群（1929- ），原名曾超群，有香港「西餅皇后」美譽，祖籍廣東中山，出生於上海，香港西餅連鎖集團超羣餅店的創辦人。

過去，大多數人認為主婦只適宜留在家中，而不適宜出外創業，因為事業與家庭是有抵觸的，本刊為了解答這個問題，特地訪問了這位對事業與家庭都能兼顧自如的——李曾超群女士。曾女士不但對創業治家有一套祕訣，而且在處世、做人之道方面也有精闢透切的見地，以下就是曾女士接受本刊訪問記錄。

### 早期教育——烹飪能手

本刊：請問曾女士早期在哪裏受教育？

曾女士：早期我在上海滬江大學讀社會學，只讀了三年，之後大陸就解放了。

後來便到美國 San Francisco College（三藩市中學）再繼續學業。一九五〇年回到香港結婚。

本刊：曾女士學烹飪在何時開始的呢？

曾女士：我自小便對烹飪有興趣。家母以前就是烹飪能手，因此自小就學到很多烹飪知識。而且有時到外邊酒家吃飯，見到有特別菜式的便請教那些師傅。後來再到美國加羅速納州專科學校讀烹飪。一九六七年我再到法國 Cordon Bleu 烹飪學校再修習，同時更在美心餐廳附屬之烹飪學院接受六星期烹飪深造訓練，並考獲最高榮譽獎。

本刊：請問美國與法國在烹飪方面有什麼大分別嗎？

曾女士：大致上美國的蛋糕設計與裝飾方面較新奇，而且較講究；而法國則款式多，尤其是餅食方面比較出名。

本刊：假如在法國唸烹飪，法文是否一個大問題？

曾女士：對的。法國老師是用法文講解，他們就算懂英文也很少講的，這與她

們的民族特性有關。不過，曉得普通用語及烹飪名詞的都已足夠了，英美學生如果不懂，再問其他人就是。

本刊：初時，你是怎樣申請就讀這些烹飪學校呢？

曾女士：首先，必須自己有興趣及略有這方面的經驗，當他們問我問題時，我都能對答如流。並且我更示範在蛋糕上唧花給他們看。當時沒有工具，我便利用剪刀在一張捲成 cone 型的紙上剪穿一洞，便能唧出美麗花級。他們見了便大為驚訝。

## 創業治家——兼顧自如

本刊：當初，你怎麼會教烹飪呢？

曾女士：我教烹飪只是興趣，例如我當初在青年會、福利會教，只屬幫忙性質。漸漸地我發覺很多人在這方面有興趣，因此我就創辦了一間烹飪學校，想來已有十六年了。

本刊：後來如何開設「超群餅店」的？困難多嗎？

曾女士：起初學生讚我的蛋糕做得好，問我為何不開餅食店？我覺得這提議很

好，所以就開了。初期困難很多，主要是缺乏經驗，所以賠了本。那時我的確很天真，以為把貨銷出，客人付錢便是了，殊不知裡頭有很多學問的。

本刊：現在業務如何？

曾女士：經過九年來的經營，我在各方面都學到很多道理。現在超群已經擴展到全港九，共十七間分店，一間萬多呎的工場，工人也有三百多人。而且在台灣方面也有四間分店。在台灣，初時顧客以有錢人為多，但現在多數平民都會幫襯我們餅店了。更有很多行家學做我們的餅。

本刊：你們員工這麼多，管理上有困難嗎？

曾女士：不成問題的，因為各部門都有經理及主任等負責，而且我們員工福利非常好，照顧十足，例如醫療輔助公積金，享受紅股利益等福利。中秋節，我們更包了一艘油麻地船，給工人遊河賞月，當天並且有天才表演，抽獎等，我們各董事、經理也一同參加。

本刊：曾女士，你身兼數職，又要照顧家庭，現在更辦起雜誌來，你有否覺得吃力或分身不暇之感？

曾女士：我公司業務雖然多，但因為已上了軌道，而且各部門有專人負責，所以還不覺怎樣吃力。反為當初創辦烹飪學校時比現在更分身不暇，因為當時除教書外，另外在電視台（麗的）擔任三個節目；家庭烹飪、每日菜譜、烹飪大全。故此，每日除錄影外，又要教書。現在，我三個兒女已長大。大兒子是醫生，女兒當總編輯，就是在《超群雜誌》，另外最小的兒子則在英國攻讀。所以工作雖然忙，卻忙中有樂。

本刊：曾女士，很多人都認為一個主婦如果要創業，家庭是絆腳石，你認為怎樣？

曾女士：我相信很多主婦都不贊同這個見解。這不過是前人的世俗眼光而已。

今天已是二十世紀的社會，在提倡男女平等的口號下，女性在社會上是應該有她的地位和事業的。家庭當然要照顧，但事業也不可以不理，因為社會上的活動與改進，更需要婦女去參與及作出貢獻的。例如，現在不是有很多婦女在法律界、醫學界、教育界、科學界，或商界，甚至政治界都有傑出成就嗎，難道她們都沒有家庭了？

本刊：曾女士，你在事業與家庭方面都能兼顧自如，請問有何秘訣嗎？

曾女士：這並不是什麼秘訣問題。我想，最重要的還是必須懂得如何去撥出空

餘時間，發展個人喜愛而不妨礙照顧家庭。多年來，我就是這樣有計劃地將一年的每一月每一日所要做之工作編成公式表。希望以最省時間，最省麻煩，最有功效之方法處理。當我按照公式實行那紀律化的安排後，對於主持家務及處理事業，俱能收到意想不到的效果。

本刊：曾女士，你能說說如何編寫公式表嗎？

曾女士：我編寫公式表之初，是引用「一年之計在於春，一日之計在於晨」的格言的，我並且加了「一月之計在於一號」作為編寫之根據。例如，每年年初我就開始擬定一年內所希望要做的大事，如家庭內添置的需要，清理住所，衣服換季問題，孩子暑期課外活動計劃，孩子健康檢查，人情物理方面則有生日、節日、每年之陰曆年底送人情等。至於每個月應做的事亦安排好；孩子學業，飲食安排，應用品購買方式，人情禮物，換季清理，暑期課外活動及健康檢查，冬臨及夏至之準備工作，每月繳付應交款項，家庭開銷的統計及預算等。至於每日的工作亦於早上安排好，如查看備忘錄，購買東西，每天為女傭編寫工作時間表，及為孩子們編寫工作及娛樂時間表。

# 處世明鏡——做人之道

本刊：曾女士，你九年來經營超群餅店，其成功並不偶然的，可否講講你的感受嗎？

曾女士：多年來不斷與人接觸，學到很多處世道理，重要者如怎樣容忍及多作修養功夫。例如，最近我們西餅公司來了一位顧客，拿着一張過期四月多的西餅咭要求換取西餅，而售貨員礙於公司規例，凡餅咭逾期超過兩月的，不能再予通容，只得婉拒所求。而該顧客脾氣極為暴燥，大吵大鬧，勢必取得西餅始肯離去。我當時剛好巡視該分店業務，碰上這位顧客，當然心知該顧客有意留難，但鑒於顧客永遠是對的理由下，我只有低聲下氣的向他道歉陪不是，並且以我私人名義送他一打餅。該顧客看見我已陪不是又送了餅，便立刻收斂怒火。當他走向大門忽然回身向我點頭並說：「對不住，打擾了，多謝你的西餅。」然後說了「再會」便走出大門。

而我聽了他最後的幾句客氣話，滿胸的冤鬱立即化解。關於這類事情，我不知遇到多少次，每次我都能容忍下去，而且時常自我檢討及反省，希望凡事能圓滿解決，

所謂「責己者可以成人之善，責人者適以長己之惡。」

本刊：我嘗在貴雜誌，你的「處世明鏡」專欄看到有一段文章談「君子之交淡而水」的，你是否亦有同感呢？

曾女士：我亦有同感。假如你與人混得太親密，當雙方弱點都暴露出來時，便會因磨擦而鬧反，那就不好了。總之與人和平地交往，適可而止，則不會有磨擦發生，朋友感情也可維持長久。

另外，有一格言「謠言止於智者」也是做人處世最好的座右銘，所謂「來說是非者，便是是非人。」我相信謠言是會不攻自破的。

## 《超群雜誌》──深入家庭

本刊：曾女士，請問你辦《超群家庭雜誌》之初，有否懷有什麼理想及目的嗎？

曾女士：主要的理想目的就是希望本港有一份較高級的雜誌，能深入每一家庭，使每一主婦受用。

本刊：貴雜誌主要內容是什麼呢？

曾女士：內容相當豐富，主要有很多專題，文章內容是多方面的；另外有特載

專欄，內有我主持之「處世明鏡」及烹飪必知等。以後更希望有介紹兒童應看什麼戲

等文章。

本刊：曾女士，以你的經驗，認為香港一般讀者的趣味是什麼呢？

曾女士：香港一般讀者不大喜歡冗長的文章，因為他們實在太忙，看長文章花

時間；同時他們喜歡多看圖片，短文及一些對家庭受用的知識。

本刊：貴雜誌準備將目前之季刊轉為月刊，是嗎？

曾女士：對的，這是讀者們的意思。目前訂閱的讀者雖然很踴躍，不過還是要

賠本的。當然，我辦此雜誌並不是以賺錢為目的。

本刊：貴雜誌人物專訪欄是否以婦女為主？

曾女士：對，例如今期的殷巧兒專訪便是。

本刊：請問曾女士目前仍擔任電視節目嗎？

曾女士：有，我目前仍在麗的電視任擔任烹飪節目，不過只是客串性而已。

本刊：非常多謝曾女士今天能抽閒接受我們訪問，謝謝。

# 報業女巨人胡仙小姐

胡仙（1931- ），出生英屬印度緬甸仰光（現為緬甸聯邦共和國仰光），祖籍福建省永定縣，是東南亞企業家，前全國政協委員，胡文虎的養女，曾經擁有香港大坑道及新加坡的虎豹別墅及七份報章，當年人稱「報業女王」，是世界中文報業協會會長。

一個沒有太陽的上午，我們編輯部全人，背了攝影機與錄音機，從中環下北角。一路上各自盤算題目，我們恐怕屆時見了胡小姐，可能不知如何講，說實在的，我也有這樣的擔憂，卻沒有流露在神態上。

踏出電梯，黃澄澄的地氈進我的眼中，接待的小姐問明原委，教我們坐下，然後通報去了。過了十分鐘，我們還在端坐，開始不

耐煩起來，認為胡小姐在搭架子，然而既是來了，又不能再打道回府去，否則可交不到差，於是大家抽起了煙，把裝好的攝影機的鏡頭再重新調整，另外又用閒聊的方式來消磨時間。不知過了多少時候，一個不高不矮，衣著很隨便的女人走了出來，她前面還有兩個外國男人，大概是來訪的客人，她把他們送到門口，回過身子便來問我們要談些什麼。這時，我們才知道她便是胡仙，跟照像中比較起來，她真的年輕得多了。

## 立場中立注意康樂

胡小姐首先便對我們表明以前因為一趟訪問，使她有了不愉快的經驗，我知道她是指《南北極》而言，這段訪問我看過，比較偏激，但實情是否如描寫中的那麼壞，局外人自然沒法子知道。於是我便聲明這次見面，只是隨便談談，以不涉及人身攻擊為限。胡小姐似乎很同意這個說法，問我們想要她講些什麼。朱君想也不想，便提議從接辦星系報業時開始談起來，胡小姐笑了笑，表示最好還是由我們講問題，她來答，一來可省時間，二來話題也不致全由她一個人負責。這樣一來，談話自然只好採取問答式樣了。

問：星系報無疑是香港芸芸報紙中一張在商業上取得高度成就的報紙，你可否在這方面稍為說一下？

胡：我並不想把我們的報紙跟別人家的比較，我們只依照自己的方針去做。如果看資產負債表，賺錢自然是成功。但是各類報紙都有它們自己的方針，許多小報都是賺錢的，你難道說它們不成功嗎？我們辦報，宗旨也不完全是要賺錢，最重要的是要與香港人打成一片，所以每年我們都舉辦了許多康樂活動。

問：我很小的時候便讀《星島晚報》，它裏面有一個好兒童之友版，到現在它還被保留着，除此之外，現在聽說星島報又在辦保健，收費很低，這類活動不知是否就是胡小姐剛才所說的康樂活動呢？

胡：我們希望兒童們自少便養成讀報的習慣，所以工作的目標便是放在這上面。昨天我才跟工作人員談到少年警訊這回事，他們辦了不多久，會員數目已很可觀。我們的「好兒童之友」，辦了十年，會員超過十萬人以上，我想我們應該把「好兒童之友」再搞好一點，或者跟「少年警訊」合作。

問：我希望你能就辦報宗旨那方面談一談

胡：我們的宗旨，盡可能是中立性，不過這實在很難做到的，不過在可能範圍之下，我們還是以「中立」為宗旨。不單只香港，即使全世界，辦報也是一樣，應該為市民講說話，所以我們比較注重港聞。但是香港直至目前為止，新聞仍不可以說是自由。很多想做的事，都受到限制。所以很多方面都未達理想。（註：現在情況更糟。）

問：你想不想去改善？

胡：想當然想，但是這需要許多方面的配合，才能有成功的希望。即如同業間，至少有一種合作，首先要克服這一點，才可以去做。

問：胡小姐，我知道你是世界中文報業協會的主席，這個會的意義是不是就是正如你剛才所說的一樣，團結同業呢？

胡：中文報業協會的成立，並不表明立即可以改善報業中存有着的缺點，但是至少每年開一次會，彼此可以檢討和交換一下意見。

## 編排新穎人材眾多

問：我平日看過許多報紙，這包括了南洋，台灣而言，總覺得在編排上，以香

港最好，胡小姐你同不同意我這個看法？

胡：我很同意你的見解。因為香港編輯，寫作的人材比較多。在這方面南洋方面人材比較缺乏，它們根本沒有副刊，完全是剪取我們的報紙。就算是「新聞」方面，他們的翻譯員也很少。至於台灣，他們的水準很高，可與香港並駕齊驅。

問：台灣報紙內容很好，但是編排式樣，以我看法，似乎很舊，就是《中國時報》與《聯合報》，也脫離不開舊俗，如果拿它們來跟《星島報》與《快報》相比，很容易便看出「舊」與「新」來。

胡：這是因為我們不斷在改進，永遠不會滿足於現狀。我們時時檢討，所以才能改進。

問：照我所知，現在香港有許多報紙已進入彩色世紀，胡小姐你會不會把「星島」也帶入彩色世紀，增加彩色插頁。

胡：無可否認彩色是吸引讀者的方式，但並不是一定要用彩色。對報紙來說，彩色不一定是最重要。採用彩色，要看情形而定，如果是彩色場面，顏色繽紛，當然很吸引人。可是在香港，報紙改成彩色，實在不容易，廣告首先便不能配合實際情形。

問：日本的許多大報，例如《朝日新聞》，《每日新聞》，它們大多是沒有彩頁的，你是否認為這樣做是在維持一張報紙的風格呢？

胡：這也不一定說是要保持報紙的風格。彩色有時候是應該利用的，不過這要從經濟上着眼。彩色成本很高。一張報紙有某類新聞，比如時裝表演，應該配上彩色圖片，但對於突發新聞，我想還是應該用黑白的圖片的。

## 副刊應多提拔新人

談完了編排方式，我們想到盤旋在心中的問題，事實上也應該提出來了。

問：胡小姐，我們通常看報，除了看港聞與世界新聞版外，最留意的還是副刊。現在的報紙副刊，通常流行着一個趨勢，就是一班作家盤據地盤，十年前的那班人，十年之後還是他們的世界。據我們知道，年青的人並不是不能寫文章，可是他們得不到適當的機會加以發揮，胡小姐你認為是否有這種現象呢？

胡：我也有你一樣的同感，實在沒有理由，永遠由一班人寫下去。我也希望發掘新人，我們絕不是不想用新人，新人只要寫得好，我們一定用，而事實上也有許

多新人開始時是在《星島報》上寫出名。

問：《星島日報》有個叫做「好少年世界版」，給以年青人發表作品的機會，可惜版面不定，往往一個禮拜也不見一次報，這是什麼理由呢？

胡（想了想）：這大概是廣告多，擠不出版位吧！我也很想用新人，更想盡量鼓勵青年作者執筆。

問：無可否認，一般老作家的筆法遠要比年青作者高明許多，可是往往由於懷舊，淪於新八股，你認為如何？

胡：我也有同感，現代青年雖然不一定都喜歡寫稿，但是我們一定盡力去鼓勵他。我們希望青年能創出合適他們的路，可是我們不一定要去指導他。現在的青年與以前已經有許多不同的地方，以前青年怕先生，現在這情形已不存在。他們的偶像只是打架的「英雄」，青年人正在不斷地變，所以我們也要變。

問：副刊是很重要的，一張報紙風格高低與否，與副刊有很大的關係。依照我們過往的經驗，副刊主編往往受到某方面壓力，否決作者稿子，他只有對作者說：

「我們老闆不喜歡這類稿件，我也沒辦法。」他們很少做誘導的工作，自己不能負起責任，惟有把責任推在老闆的身上。

胡：這是最要不得的。

問：副刊主編諉過於老闆，抹煞作者的稿件，很容易讓作者灰心，這種情形胡小姐知不知道？

胡：如果碰上這種情形，大可以寫信來這兒向我投訴，我們的大門隨時開着，而我自己也是一個很隨和的人，什麼人都見，這裏是沒有什麼階級制度的。

問：難得你這樣開明，通常一個大機構，難保良莠不齊，如果有來自各界的投訴，大可以改善機構的不善處。

胡：我們已盡可能改善。

問：中國人的劣根性就是怕見老闆，一般人的想法，胡小姐是老闆，哪裏肯聽一個新作者的投訴呢？

胡：那也不一定，我一定要聽取雙方面的意見。

問：你認為副刊是否一定要迎合中下層階級，比方，在一頁副刊中，登載了比較嚴肅性的文字，是不是就會影響了報紙的風格？

胡：這很難一概而論。

# 廣告太多應付不易

艾雲君問到廣告問題，認為廣告壟斷在某些廣告公司手上，胡小姐認為這問題並不可能存在，雖然有相熟的人介紹，比較好些，但是《星島報》的廣告從不指明由哪間公司代行的。而且星系報業對日漸增多的廣告，除了多出紙張外，還採取加價的方式來應付。

胡小姐說：「現在我們也怕人家登封面封底廣告，我們實在頭痛。但是廣告還是如潮水湧來，要登封面封底，因此我決定加價，希望他們不要登太多封面、封底廣告。」

艾雲君認為星島報的編排方式似乎很亂，胡小姐認為直至目前為止，編排雖還有不如人意處，大致上已比前有了進步。

艾雲君又問及近日星系報業舉辦的保健運動，是否以不牟利的性質經營呢？胡小姐的解釋，十分合乎邏輯。她說：「如果不牟利，哪兒可以改善呢？」對這一點的看法，我是有同感的。香港人很怕「免費」這回事，寧可收費較便宜，總比免費的好。

這時，胡小姐的秘書進來說有人等着要見她，我們眼看談話也差不多了，便

起來告辭。這時我們才發覺胡小姐的辦公室的地下滿排着彩色繽紛的掛瓶，大大小小；數目總在三四百個以上，我們問她收集了有多少年，她說不外兩三年吧了！艾雲熱愛攝影，對於這樣漂亮的掛瓶，輕易哪肯放棄機會，可惜時間匆匆，拍不到照片。臨行時，胡小姐又送來三本星島年報，設計都很巧緻，我想，如果有一日星島報的所有報紙也能作出這樣的設計，該是多好呢！

編者註——

這篇訪問記曾經胡仙小姐過目，送回編輯部後，又經編輯部同人修訂，略加刪節，以符合版位的調度。訪問記中所載全是當時談話的實錄，並沒有橫加枝節，特別針對某方面而作不合情理的攻擊。本刊立場素取公允態度，今趟承蒙胡仙小姐百忙中撥冗暢述香港報業情況，本刊全人特此表示萬二分謝意。

後記：這裡面有一段小插曲，並沒有寫出來。我向胡女士投訴了劉以鬯先生不近人情的截了我的稿件，原以為她只會敷衍我這個小作者。誰料事後，胡女士認真查找，這個行為引起我對胡女士的尊重，同時對劉先生的藐視。

二三年十月十七日午間記

# 王貞治：棒球「巨人」中的巨人

王貞治（1940-　），日本華僑，出生於今東京都墨田區，是上世紀六十年代至八十年代日本著名的職業棒球選手，前日本職棒福岡軟體銀行鷹隊監督（總教練）兼球隊副社長、總經理。王貞治在其職業棒球球員期間，以「稻草人式打擊法」（也有人稱為「金雞獨立式打擊法」）聞名，球員生涯一共打出 868 支全壘打，保有世界職業棒球選手生涯個人最多全壘打記錄，生涯得分 1967 分，也是日本職棒記錄；其球員時期的背號 1 號是讀賣巨人隊的退休號碼之一。

## 從頂峰急流勇退

壘球評論家阿部牧郎在〈怪物早晚要消失〉的文章裏，把王

貞治跟過氣球王川上哲治相提並論。他認為兩人雖有相同之點，但王貞治來得更成熟、更偉大。日本人有一種其他民族少見的優點，對於英雄人物的崇拜絕不囿於民族主義，只要有真材實料，不問其國族，都會衷心敬佩。王貞治雖一直在日本，但他沒有入日本籍，至今仍堅持中國國籍，但日本人並沒有因此歧視他。從以上阿部牧郎把王貞治置於川上哲治之上來看，可以見之。

無可否認，王貞治是日本壘球史上最偉大的選手（同時也是世界偉大的球員，也代表了中國人的光榮。）從六十年代到八十年代，他雄霸日本壘球界，愛好壘球的人，都知道他跟長島茂雄是日本壘球的「雙寶」。王貞治的刻苦鍛鍊，待人熱誠，一直為日本人交口稱譽。但是通過比賽將個人的努力、誠懇、理想等等優美質素向球迷如此徹底鮮明地表露出來的，在日本壘球界大概只有王貞治一人。

王貞治的退休，對於日本壘球界是重大的振撼，引來了無數的惋惜和讚嘆。

但是他不得不在達到最頂點時，急流勇退。據阿部牧郎表示，促成王貞治退休的原因，不外兩點，其一是長島茂雄退休後，王貞治感到獨木難支，雖有張本勳加盟協助，協作到底沒有以前那麼順暢了。其次，王貞治年已四十、體力衰退，為了滿足

球迷，又不得不勉力振作，時日一久，必至身心皆疲。最佳拍檔退休、自己體力衰退，這兩點加起來，是以在擊出八百六十八支全壘打之後，光榮引退。

王貞治退休後，出任巨人隊的副監督，負責訓練新人。事實上，聰明的球迷，在過去兩年當中，早已看出王貞治在比賽中的表現，已有點大不如前，澀澤良一在一篇文章裏講過：「王已不能迎擊快球了，他的速度追不上球的速度，氣力也不如往昔。」澀澤認為王之不能迎擊快球，主要是由於他採取「金雞獨立」的特有打法。這種打法要以強大體力配合，換言之，體力稍減，便不能迎擊快球，揮出勁棒。

## 金雞獨立絕技

王貞治的金雞獨立打法，名聞日本和世界。許多壘球高手刻意模仿，結果「畫虎不成反類犬」，練得不好，連自己本身的技術也蕩然無存。到底王貞治這種特殊打法，是怎樣鍛鍊得來的呢？其中經過一番波折。日本著名壘球教練荒川博，寫過一篇叫做〈我跟王君的金雞獨立打法〉文章，對王貞治的鍛鍊經過，有很翔實的描述。

他說：「我在早稻田大學畢業後，踏入職業壘球選手第二年，當時是十一月，

比賽季節已過，我那時是大每東方的選手，不過對母校壘球部仍然未能忘情。每週好天氣，便不能安坐家中。我常常想，哪裏有好的壘球天才，讓我發掘出來，介紹給母校。於是便問我哥哥，哪裏有玩壘球的地方。哥哥告訴我隅田公園最好，我於是踏着腳踏車去隅田公園。那是一個我不能忘記的下午。隅田公園擠滿玩壘球的少年，當中有個體格特別魁梧。我站在旁邊看，發現他從右邊打球。我耐不住問：『為什麼你從右邊打球？』這是我初次認識王貞治。他那時雖然長得高大，卻仍然是一副孩子臉。他圓碌着眼睛回答：『我哥哥是從右邊打的。』我說：『今趟從左邊打吧！』他說『是』的應了聲，便從左邊打球。我從旁觀看他的擊球姿態，認為他是一個天才球員。」

荒川博初會王貞治，動了愛才之念。那時王貞治只有十四歲。荒川博繼續回憶說：「我一定要把這個少年送入母校壘球部。在此以後，經過幾番迂迴曲折，王君終於進入母校。」

王貞治開始接受正規的壘球訓練，便是由這個時候開始的。荒川博對王貞治施以極嚴格的訓練，立志使他成為壘球三冠王。「以前，我教榎本練習，規定他每天擊

球五百次。對於王貞治，我卻要他早晚各打五百趟。」王貞治對這樣嚴格的訓練，一點都不介懷，這個少年拼命苦練，遂奠定他日後成為偉大壘球員的基礎。

王貞治雖然苦練，卻比不上同期的長島茂雄。正如荒川博所說：「一九六二年，王君跟長島君相距頗遠。」荒川博奇怪長島君為什麼打得那麼好，便問他的教練川上。

川上說：「王君打球時，姿態過於顯眼，身體過份向前。所以打球遠不如長島君。」

荒川博聽了以後，很不服氣，決意把王貞治加以改造。由於王貞治身體太重，以致移動身軀不夠靈活，為了避免這個缺點，靈活移動，便得把其中一隻腳提起然後擊球。

荒川博決定訓練王貞治用單足來擊球，荒川博回憶說——「到了晚上，我拿着球棒對王君這樣說：『我以前這樣擊球的。』我提起一腳，掄動球棒：『你試試這樣打吧！』

王貞治起初完全沒有辦法，不能依照荒川博的指示。「他笑着說：『這麼難，我打不來。』我就鼓勵他：『以前教練也是這樣打的啊！』我不停地鼓勵他，他再接再厲地學習，終於創出了『金雞獨立』的絕技。」

這段憶述，相當感人，盡見王貞治的成功，絕非倖至。他那堅毅的個性、他的決心，表現無遺。那是他的少年時代。當然，我們也得承認，王貞治是天才，百年難得一遇，但是天才也要毅力和苦練。日本愛好壘球的少年很多，但要培養第二個王貞治，打破八百六十八全壘打的世界紀錄，恐怕難有後來者了。

## 謙虛的「巨人」之巨人

王貞治視壘球如生命，那是毋庸置疑的。但他從不自大，永遠學習。

正力享在一篇叫做〈期待王助監督有成〉的文章裏，這樣回憶說：「一九七七年秋天，巨人隊跟阪急爭取日本冠軍榮銜，不幸失敗。比賽過後我跟柴田、張本、王貞治等一起吃飯。我當時提出：『美國壘球，我們再也沒有東西值得學習的。』王君當時立即回答，他的話我至今記憶尤新，鮮明地留在我的腦海。『值得學的東西可能是沒有了，但是『要偷師』的大概還有吧！若是具有偷窺眼睛的人到了美國，那效果是無從估計的。因此，要學習的還有很多。』我對王君那種對壘球的嚴肅與深刻態度，不由深深佩服。美國人說過：『講的是壘球、吃的是壘球、呼吸的也是壘球』，

我想王君的壘球態度正復如此。」

　王貞治這樣的態度，再加上他的天才和刻苦練習，才成為世界運動員的表率人物，也使他成為世界上第一個打出八百六十八支全壘打的壘球狀元。

　王貞治在退休前兩年，已感到自己體力頗不如前。因此加緊對青年接班人的訓練。在訓練中他這樣講過：「你們千萬不要忘記了職業選手的自尊。像我那樣放下球棒的日子早晚會降臨的，不過，到了那時，也應該毫無愧怍地振作打下去，我希望你們隨時找我談話。」

# 王德輝傳奇

王德輝（1934-1990），男，籍貫浙江溫州，生於上海，香港企業家。

自少與妻子龔如心來往，與龔如心結婚後接掌華懋集團，與妻子把家族生意轉型為一家以房地產為主的公司。

一九四八年到香港定居，一九六〇年接掌華懋集團並一直執掌董事局主席一職。一九九〇年四月十日被綁架後至今下落不明。一九九九年，香港高等法院宣佈他在法律上已經死亡。

## 前言

今年（一九九〇）四月十四日，香港地產界鉅子華懋集團董事長王德輝再次遭綁架，消息傳出後，有某報記者來電問我「消息

來源是否屬實」，因為他曾致電警方公共關係科查問，所獲答覆是，「未有所聞」。

記者接獲答覆後，半信半疑，只好運用他的福爾摩斯頭腦，四出追查，而我被

列為追查對象，原因只有一個：就是我是香港少數知悉王在未發迹前種種經歷的人。

八三年，王德輝第一次（有傳說是第二次）被綁架後，我曾經寫過一篇大約二千

五百字左右的文稿發表在銷量接近十萬份的《明報週刊》，由於是第一手資料，週刊

一上市，在短短兩個小時內就銷售精光。

今年四月中，我接到該位記者的查詢，也是吃了一驚，因為在此之前，我全未

聽到過王氏復被綁架的消息。

記者起初還以為我在裝腔，後來聽到了我語氣中的焦慮，開始入信；這時，失

望取代了他的希望，最後他這樣說：「你去打聽一下吧！有什麼消息，我們聯絡。」

收到這個「不幸的消息」後，我採取了一連串的打聽行動，包括了追問曾經跟

王氏有生意上往來的一些人，他們的答覆，大多大同小異：「不知道呀！不過這些日

子，我們都沒見過王先生。」

有些還甚至這樣說：「打電話到他公司，都沒法找到他。問他太太蓮娜（王龔如

心），她說德輝出門去了。」

從種種跡象看，王氏復遭綁架的消息，看來是「空穴來風，未必無因」了。

為了作進一步的印證，我曾經間過比較熟悉的警界朋友。

他們說：「我們未聽過王德輝被綁架的事。」

香港的警察部，規模很大，一宗案子是否在偵查中，並非每個督察級的警務人員都會知道。因此他們否認聽過這個消息，並不能表明王德輝被綁架的事不曾發生過。

經過多天的明查暗訪，我心目中有了一個初步結論：王德輝的確有可能出了事。

這個結論逐漸在我心目中擴散之際，香港有幾家大報，陸續披露了王德輝再度被綁架的消息。起先是「隱姓埋名」，繼而是「明目張膽」，到了這時候，「王德輝被綁架」已成了鐵般的事實。我所最不願意看到的事情，真真正正的發生了。我不禁黯然神傷，自然而然地勾起了三十二年前的往事，王德輝未發迹之前的一言一笑，盡在我的腦中浮現，揮之不去。

在我回憶王德輝的過往之前，有必要讓讀者重溫一下王氏兩趟被綁的經過，由

於篇幅有限，覆述以「扼要簡單」為主。

## 第一次綁票

王德輝第一次被綁票，發生在八三年的四月十二日，根據八七年五月出版的《南北極》月刊江月先生的報導，事情的經過大致有如下述——

那天上午大約九時左右，王德輝夫婦從港島山頂的豪華住宅，駕車準備到中區辦公室，車子抵達金鐘站附近的遠東金融中心時，前面一輛白色客貨兩用車阻住去路，另有一輛轎車阻斷後路，前後兩車跳下二名男子分持刀槍將王德輝挾持坐入貨車內，並將他關進車上的一個鐵箱中揚長而去。

另外有三名綁匪則挾持他的妻子龔如心，替她戴上塗黑的墨鏡，用王德輝的車子載走，途中表示要以王德輝為人質，要她立刻在香港海外信託銀行開立帳戶靜候指示贖回丈夫。

當天下午三時，龔如心在辦公室接到綁匪電話，依對方指示在皇后大道中拱北行地下室女廁所內找到一卡式錄音帶，要她在四月十六日以前，把一千一百萬美元

存入海外信託算行帳戶內，她依約存入。

四月十六日，龔如心又接到綁匪電話，要她到金鐘區金鐘廊靠遠東金融中心入口處的消防箱找到一個信封，內裝有兩張王德輝的照片，一盒錄音帶，一張打字影印的英文書面指示，要她當天往海外信託銀行把一千一百萬美元電匯到台北第一商業銀行東台北分行詹秀貞的帳戶內。

王德輝被綁後，到第七日，獲釋放。

這宗案子，在八三年，轟動了整個香港，轟動原因似非因王德輝是億萬巨富，事實上，在王氏被綁之前，香港居民十有其九，不知王德輝是何方神聖，這當然是跟王氏一向以低調姿態出現有關。該案所以能成為香港市民茶餘飯後的談論對象，是因為一千一百萬美元的贖款，那是香港綁票史上最高的一個記錄。

香港人熱衷於金錢的追逐，一千一百萬美元，在人們心中所產生的份量蓋過了被綁者王德輝。

王德輝被釋放後，警方透過王氏的口供，陸續逮捕了有關人等，而主謀鮑鄭娜月在逃亡美國邁亞美四年後，亦於一九八七年七月二十八日被捕。

台灣出版的《時報周刊》，對此案涉嫌綁匪在台灣的活動情形有着非常詳盡的描寫：

王德輝在四月十二日被綁後，鮑鄭娜月在四月十六日即搭機飛來台灣，住進台北市長春路「美的大飯店」，她來台的目的是接應提取贓款，因為王德輝的妻子依綁匪指示已把一千一百萬美元電匯到台北一銀詹秀貞戶頭內。

四月十七日，又一名香港來的客人住進「美的大飯店」，他叫葉榮添，三十一歲，身材瘦瘦高高，講話帶有廣東腔。

葉榮添是來找鮑鄭娜月的，鮑鄭娜月立即替他安排了一間房間，從那天起，鮑鄭娜月即不斷與香港九龍通國際電話，根據飯店的記錄，她一共打了十通。時間從四月十八日到四月二十一日。

這些電話，自然是與綁匪聯絡贖金事宜，確認一切ＯＫ後，王德輝才在四月二十日後釋放。

可是，鮑鄭娜月沒有想到她在台灣提取贓款會出了紕漏，使得她的計謀功虧一簣。她原定是把折合新台幣四億三千萬元的帳款，從詹秀貞戶頭內分別撥出來，她

自己名下入帳一億四千萬元，葉榮添名下入帳一億五千萬元，這筆數目龐大的贓款等於是分了三份。

沒想到她才提領了七千七百多萬元就東窗事發了，詹秀貞溜得快，把一億五千萬提到手後就搭機飛日本，而她自己則拖到台灣警方追查銀行帳戶時，才不得不搭乘新航飛往夏威夷，留下葉榮添一個人在台灣。

葉榮添一直到同年九月二十四日才被台北市龍山分局逮捕，當時他藏匿在雙園區永泰街二十巷四十六號二樓孫文貴家中。

逮捕葉榮添的過程十分曲折，而他落網後的供述更使本案撲朔迷離。……

至於葉榮添這個人在這宗綁架案中，究竟扮演什麼角色呢？他這樣供述：

「我在香港以駕駛計程車為業，四月十七日搭乘華航班機到台北觀光，先在台北市長春路五十六號美的飯店住一週，由鮑太太安排到其他飯店住一段時間，之後又安排到朋友家住，經鮑太太朋友介紹認識陳永國，由陳帶到永泰街匿居。

「綁架勒索過程我不知道，因我不在場，我在香港經由打麻雀認識好友『陳四海』及鮑太太二人，他們要我到台灣來玩，他們說有一筆貪污來的錢匯到台灣，要我先

到台灣來開戶口，然後鮑太太會將大筆錢存入我戶頭，等『陳四海』到台灣來之後，將全部款項交給他即回香港，向陳四海領取港幣二百萬之酬勞。

「四月十九日上午鮑太太帶我到台北市忠孝東路四段一銀東台北分行開戶，我並不知道存款多少，因存摺並未交給我，及至鮑太太出國臨行前才將它拿給我，我才知道存入新台幣一億五千多萬元。」

從葉榮添的供詞中可以看出這宗綁架案幕後主謀是鮑鄭娜月及「陳四海」，而詹秀貞是台灣接應人，葉榮添來台開戶當人頭，他帳下的錢是歸陳四海所有，也就是他用來分發給香港方面的綁匪，而鮑鄭娜月負責打點銀行及向銀樓兌換外幣。

案發後，台灣警方一共「凍結」了六筆贓款：

——一銀東台北分行葉榮添名下的一億五千六百七十八萬元。

——同分行鮑鄭娜月名下的六千七百六十四萬元。

——彰化銀行儲蓄部張世傑名下的四百六十萬元（張欽部分）。

——市銀龍山分行詹祥銘、詹祥毅、詹祥慶三人戶頭內存款二百六十餘萬元。

至此，涉及綁票案的男女，盧兆中、梁潤福、張榮耀、黃妹、鮑鄭娜月、葉榮

添、葉鳳玲等全被緝捕歸案。

鮑鄭娜月只是一介女流，何以有此膽識勒索王德輝一千一百萬美元巨款，時至

今日，仍舊有人在探索這宗綁票案的真正動機。

熟悉的警界朋友告訴我：「動機將永遠是一個謎，任何揣測，皆無濟於事。」

## 第二次被綁票

相隔僅僅七年，時序又是四月，王德輝再遭綁架。此案迄今，雖然已近破案邊

緣，但是主謀鍾維政與黃壽仍然在逃，而肉參王德輝則生死未卜，下落不明。

這宗綁票案的發生經過，跟第一宗頗有雷同之處，現綜合各方報導，撮述

如下：

台灣法務部調查局正式公佈港台不法集團洗錢犯罪案案情，前香港警方警長鐘

Ｘ政和黑道分子黃Ｘ等人，今年四月十四日在香港綁架華懋集團負責人王德輝，並

預計勒贖十億美元，在先後取得六千萬贓款後展開一連串洗錢過程，目前主嫌鍾Ｘ

政、黃Ｘ逃往大陸，台灣辦案人員逮捕六名共犯，尚有三人在逃。

四月二十日鍾Ｘ政等人要王德輝妻子在報上刊出聯絡電話專線廣告，以便和王妻商討贖金。四月二十二日，王妻在香港兩份中文報章刊出電話廣告，二十四日，王妻將第一筆贖金六千萬美元先匯到台灣的銀行，從此歹徒展開一連串洗錢不法流程。

四月二十五日，陳麒元透過杜史存、黃德旺之介紹，由莊濤榮、張秀玲夫婦安排，將價值台幣六億五千八百餘萬款項匯來台灣，鍾Ｘ政並派其子鍾Ｘ能及保鑣鍾Ｘ、黃Ｘ來台監視陳麒元等人行動，黃提早返港。

四月二十六日，台灣調查局在來來飯店五〇八室當場查獲調查局香港特派員陳麒元及鍾Ｘ能，並起出贖金新台幣四億七千三百八十四萬六千元現金。

二十七日更逮捕莊壽榮、黃德旺、李淑琴到案，而另外涉案人士杜史存，則帶二億餘元現款逃逸。

共犯孫福祥、張秀玲也潛逃無蹤，辦案人員隨後，也在杜史存藏匿處查獲贖金一億八千四百萬元台幣。

香港警方有組織及嚴重罪案調查科高級警司袁應林，剛於五月一日午與兩名警

司來台，和台灣辦案人員接洽，進行聯手共同打擊犯罪工作。

五月三日晚間，在押的陳麒元供出王德輝的被綁處，但港警行動卻無功而返，鍾X政、黃X等人見事跡敗露，乃逃往大陸，而人質至今生死未明。

五月十日，港警再度行動，逮捕不法集團另二人謝X強、許X雄。另一方面，嫌犯之一的調查局駐香港特派員陳麒元，涉嫌和杜史存、孫福祥、黃德旺等人聯手走私槍械，據估計，至今至少已進口槍械五十支，得款在八百萬元台幣以上，杜史存案發後捲款潛逃，約二億餘元台幣被辦案人員查出大半，但杜某還身藏一千萬元，目前已被通緝。

由於全案牽扯台港兩地治安人員涉案，辦案人員懷疑這是一宗預謀很久的龐大犯罪案。目前辦案人員只能嘗試，希望逃往大陸的主嫌鍾X政終能與香港警方合作。

另外，由於洗錢管道中，除了經過香港各大銀行外，台灣幾間銀行，也在洗錢過程中佔有一定份量，台灣方面銀行行員有無涉案，辦案人員將會詳查。

由於此案目前尚未開庭審訊，不便多作揣測。

在簡略說過王德輝兩次被綁的來龍去脈後，不妨向讀者報導一下王氏發跡前後

的一些往事。

## 發跡前的王德輝

我認識王德輝，大概是在一九五八年與五九年間的事，正確的年份與日期，已不復記憶。

那時，他在中環上班。辦公室設在雪廠街的一幢樓宇內，整整一座，規模頗大，而身為年輕老闆的王德輝，手下已有不少職員。

公司的主要業務是經營塑膠原料，我跟母親去探訪王德輝時，他忙得幾乎沒有時間跟我們談話。

為什麼要在這裏說起我母親呢？這裏面有一段淵源。

五十年代，不少滬籍人士從十里洋場的上海南下香港，到了香港這塊英國殖民地，普遍都遇到一個難題，就是不諳英語，難以在商場上大展拳腳。我的父親是一個建築商人，英語不錯，但母親只受過上海的中學教育，對英語一竅不通，偶然陪父親應酬洋人，往往開口不能言，引以為憾，於是發奮圖強，跑去北角七姊妹道的

達智英專唸英語。

在那裏，母親碰到了一個女同鄉蓮娜。

蓮娜長得明眸皓齒，除了身材略矮，直是一個不折不扣的美人兒。

由於是同鄉，母親跟蓮娜十分談得來。

蓮娜告訴母親她住在跑馬地，與公公婆婆同住，十分不方便，言談中，表露了搬家的意圖。

母親義不容辭，介紹蓮娜看房子。

那房子便是麗池大廈。蓮娜看過後，十分喜歡，隔天就帶了丈夫一道來看。

她的丈夫便是王德輝。

五十年代，樓價很便宜，一千多呎的房子，售價只是三萬多元。

王德輝看過房子後，決定買下來。

這房子就是如今的麗池大廈（英皇道九二三號）十一樓。

房子略事裝修後，王氏夫婦就搬了過來，成為我母親的鄰居。

於是，蓮娜跟母親的關係，更加密切，既是同學，又是鄰居，兩家的關係亦因

而得以進一步開展。

傍晚時分，蓮娜跟王德輝一有空暇就會到我家來坐。

可能是住得近的關係，蓮娜和王德輝來我家時通常都不拘小節，王德輝赤膊、短褲、拖鞋，蓮娜則只穿T恤、短褲，跟隨他們來的是一條叫 Lucky 的臘腸狗。

可能是膝下無兒的關係，二十多歲的年輕夫婦，把 Lucky 當作了自己的兒女，呵護備至。

由於幾乎每夜都來作客，彼此熟稔，變成無話不談。王德輝的父親是上海有名的商人，大陸變色後，舉家來港，家境已不如前。

聽說，王德輝在初到香港時，曾向世叔伯等求助，結果迭遭白眼，自此，他決定改變「小開」性格，努力工作，他日後的咄嗜成性，大抵跟他年輕時的這段經歷有關。

不久王德輝想改行做建築，他便向我父親討教。

父親一向喜歡教人，於是就把自己知道的有關建築知識，悉數傳給王德輝。因此，王德輝一直都叫我父親做「師傅」。

開始時，王德輝連起碼的圖則都看不懂，但不到半年他已能應付裕如。

父親說：「德輝真聰明，他日一定有很大的成就。」

我那時才十歲，站在一旁看他們兩師徒埋頭研究，那種認真的神態，三十年後的今日，仍歷歷如在目前。

今夜，我坐在家裏的客廳沙發上，望着不遠處的角落。三十年前，王德輝就是坐在那裏，跟父親談天說地。如今父親已過八旬，而王德輝則下落不明，人生無常，豈非真如張宗子所謂「五十年來總成一夢」？

三十年前的王德輝，個性已經十分節儉。他們家中不舉炊，只吃水果和沙律。

星期天，兩夫婦不想悶在家裏，也會找點節目；他們不常看電影，最佳娛樂是游泳。

那時，麗池區內有金舫酒店，二樓有一個室內游泳池；蓮娜邀母親一塊游泳，母親貪圖方便，提議到金舫去。

王德輝說：「去沙灘吧！那裏陽光好！」

初時還道他喜歡曬太陽，後來才知道到沙灘去，是免費的，不用花錢。

王德輝的皮膚十分白皙，個性也較沉默拘謹，因此一切交際活動，都得依賴蓮娜。他極少外出交際，下班後總是躲在家裏。（來我家聊天可能是他惟一的消遣！）

王德輝學到了建築的基本知識後，就調動資金，成立建築公司，在葵涌興建他的第一幢大廈。

他邀父親合作。父親推拒了，主要是他自己的業務異常繁忙。但為了助「徒弟」創業，他利用個人關係，為王德輝僱請了一流的地盤人材。

可是那些人材，跟王德輝合作不到兩個月，就辭工而去。

父親訝然問原因。對方說：「你那位徒弟的算盤實在太厲害了。」

可見王德輝做生意，有他天生的本領，算盤十分精明。

《南北極》的齊以正先生，曾經就王德輝的精明，寫過一篇文章，其中一段這樣說：

王德輝是靠地產發達的一個典型例子。據熟知王氏父親的人透露，王家由上海初抵香港時經營化學葯品，僅是中等人家。暴富靠經營地產和財務公司。王氏坦承「一九六七年騷動的時候，……反而買進不少土地」，日後地價暴升，王氏的身家也

與日俱增；建築業人士都知道，王德輝的樓，一向由他自己的公司單獨承造，少與人合作。而所用的建築材料，永遠選價錢最低廉者。（七九年，華懋集團在葵涌圳邊街十號至十八號的華懋葵興工業大廈曾因建築結構有問題，而被當時的工務司署列為危樓，該工業大廈是於七一年才獲發入伙紙，其後華懋同意與小業主合資修葺。）

他又經營財務公司，除了賺取貸款利息，更可在供樓者無力供樓價時順理成章的收回樓宇再行出售。真可說，有進無出，一本萬利。加上他兩夫妻異常節省，故可於十數年內累積起龐大的財富。……

難怪王德輝能於三十年間，為香港的十大巨富之一。

王德輝以「華懋置業」的招牌，經營房地產業務，不到兩年，便取得了輝煌成就。

跟着，他就搬離了麗池大廈，到九龍的高等住宅區居住了。

自此，父親就很少見到他的這一「徒弟」，不過，偶然在中環街頭碰到，王德輝仍然會十分親熱叫父親做「師傅」。

有道是「青出於藍勝於藍」，在事業上，王德輝的確是超越了他的師傅，他年輕

有衝勁，眼光準，膽量大，這些都是他師傅——我父親——所不能及的。

至於如何會引起綁匪對他的垂涎，原因至今未明，我在這裏也不便妄加推測。

王德輝在地產界闖出了名堂後，仍然保持低調作風，因此認識他大名的人並不多。

## 發跡後的王德輝

王德輝靠地產起家以致大發，箇中苦，只有他自己才知道。不過有一點是可以肯定的，就是王氏個人的刻苦耐勞和勤於工作，這是促成他大發特發的主要因素。

發迹後的王德輝，並沒有改變未發跡前的作風——節儉成性。相信在香港億萬富豪群中，一如王氏那麼知慳識儉者，絕無僅有。

這裏列舉幾樁事實，以便讓讀者徹底了解一下王氏的節儉作風。

王德輝從年輕時起就喜歡游泳。未發迹前，他一星期必游泳一次，發迹後，游得更勤。他的住所在半山區，佔地不小，足可以自築一個泳池暢泳其中，然而王氏並沒有這樣做，他寧可每天跑到隔鄰朋友家中的泳池去享受游泳的樂趣。

話說，有一天，王德輝一早便如常的到隔鄰去游泳，他穿了一條游泳褲，背

搭毛巾、腳踏拖鞋，施施然走到隔鄰豪宅的大門前，伸手一推，要命，大門不知怎的，竟然上了鎖。

此時，王德輝游興正盛，哪肯罷休，於是就繞到豪宅後門看個究竟。

正當他在門外探頭探腦之際，兩個巡警恰巧巡至，誤以為王氏是小偷作案，於是上前盤查。

當時的尷尬情況，讀者自不難想像吧！

每年中秋，王德輝都派月餅給屬下職員，傳說他把月餅分成十六塊分贈各員工，查實純屬誤傳，事實是一分為四。

王太太跟她丈夫德輝具有共同的品質，甚或可以說，在節儉方面尤有過之。

發迹後的王德輝，除游泳外，還喜歡騎馬。

騎馬需穿馬褲，雖然價錢不貴，但在王太太眼中，仍覺得是奢侈品。於是靈機一動，將穿舊了的牛仔褲剪短，變作馬褲。

當將，王太太不會假手裁縫做這件事，她自己動手剪縫，手藝不錯。

這幾點事例，談的人不少，在上流社會，曾成為茶餘飯後的談助。

不過，有人對此表示懷疑：世界上真有如此節儉的富豪嗎？

我認識一位在「華懋」工作的朋友，為了求証，我破例請他吃飯，地點在富臨酒家。（看！我的出手比王德輝闊綽呢！）

他對我這樣描繪王氏夫婦：「他們倆夫妻大抵每天早上八點四十五分到公司，之後就開始工作。公司裏的大小事務，都得向王太太報告。」

「大小事務」，似乎有加以解釋的必要。

大者自然是指地皮投標，樓宇建築，小者則係包括了公司桌椅有否損毀，電燈泡有沒有燒壞。

朋友繼續說：「中午時，我們出去吃飯，王先生、王太太就留在寫字樓吃麵包或飯盒，除非有特別應酬，他們不愛在外面吃飯。王先生最喜歡巡地盤，不辭勞苦，一層層地看，十分認真，王太太有空總會陪着他，他們夫唱婦隨，甚或是夫隨婦唱。還有一點，就是王先生、王太太都不愛打扮。王德輝通常是襯衫長褲，王太太最女性化的地方，是把頭髮紮成馬尾，以保持她年輕時代的嬌俏。」

王德輝的家居生活，也是很簡單，結婚三十多年，膝下猶虛，惟有靠狗兒作

伴。狗對他們，比一切都重要，事實上，在王氏夫婦心目中，狗比人還重要呢。狗可以睡在沙發上、床鋪上，狗可以隨處撒尿，牠們在王家享有極度自由，生活比一般人更逍遙快樂。

有人以為王德輝如此節儉，那麼他的做生意手法必定是非常保守了。這樣想，真可謂大錯特錯。

八七年十月中旬，全球股市大跌，據說全球投資者一共損失了二萬億美元，王德輝是股災的受害者之一，損失了五千萬美元，接近港幣四億元。

這裏不妨抄八七年十一月三日本港一家報章的一段報導：

本港著名地產商華懋集團負責人王德輝夫婦最近透過美國獲利證券投資美國股票，但因股市突瀉而招致損失。

華懋董事王襲如心昨天不願就有關美國股份投資招致的損失置評。外電一項報道指出，王氏夫婦透過獲利證券投資美國股票，但在十月十九日世界性股市大瀉當日，他們未能作出補倉行動，而獲利證券需要在法院就八千四百萬美元的債項，作出其中六千七百萬美元的承擔。

報導引述獲利證券一名人士的話：該名未能及時補倉的客戶，在十九日當天，實際上已支付四千萬美元進行補倉。

報導指出，獲利證券在今次跌市中的損失為二千二百萬美元。報導沒有顯示華懋集團在有關投資的真正損失數字。

難怪《南北極》月刊（八七年十二月號）會有如下的感慨了：

這消息為我們再次揭開名流的私生活，令我們對名流執意求財的決心感到驚愕。王德輝之富，經過一次綁票案已廣為香港人知，今年十月初《明報晚報》擬出的一份香港富豪名中，在地產界那一欄赫然就有王德輝的大名在，因此說他是香港首富之，絕非誇大。

王德輝的財富非同小可，難怪引起了綁匪的垂涎。

## 高人批點

最近，有警界朋友來找我，無意中說到王德輝遭綁架，我問他：「王德輝的命運如何？」

朋友職業病發作，說：「站在偵探學而言，失蹤者一日未出現（包括屍體），我們都只能當他仍然生存。」

語焉未詳，令我感到更加茫然。雖然三十年未晤，感情仍存，王德輝的生死之謎成為我最最關心的問題。

在一次偶然的機會底下，我找到王德輝的時辰八字（見附表）：

王Ｘ輝是否已經千古？對一九三三年九月初九日亥時生人命式是：

癸酉年・壬戌月・丙寅日・己亥時，六歲起運，初行辛酉・十六歲庚申，二十六歲己未，三十六歲戊午，四十六歲丁巳，五十六歲丙辰。

細看之下，這是個少見的命造，名曰「天地拱貴」，二十六歲之後運行己未至丁巳之三十年中發財無數。若九月丙火以壬甲為用神，則此命斷無財富可言，因寅戌半會火而又運行南方火鄉，只可小康。其可發富者；是在於年時之納甲拱人元。癸酉年納甲得坤，己亥納甲得離，拱日元之旺地，故發財無算。己巳年大運離南方火鄉交丙辰，行東方木地，故丙火地盤失據，大勢不回，「拱貴」格局已破，貴氣盡失。書云：公遭合登明（寅亥合）而運會天羅（辰）死於賊匪坑流河海，

正合此命造。

## 靈山

我不懂命理，無法推算，但友人阿樂是這方面專才，搖電話請他一批，他說：

「這個非我專長，但可以找高人批點。」

過了兩天，阿樂把高人靈山先生所批傳了過來（見表）。我一看，嚇了一大跳。

靈山的批語有如下的一句：

「二十六歲之後運行己未至丁巳之三十年中發財無數。」二十六歲，王德輝遇我父親，得發矣，轉行建築，無異是扭轉命運，因為在這之前，王德輝只是經營塑膠原料，環境屬小康。

「己巳年大運離南方火鄉交丙月辰，行東方木地，故丙火地盤失據，大勢不回，『拱貴』格局已破，貴氣盡失。」觀乎這幾年，「華懋」遲遲未能上市，官非又多，正合此批。

靈山先生又批：「書云：公遭合登明而運會王羅，死於賊匪坑流河海，正合此

命造。」

按照報章所刊，此批似與案情發展配合，中國命相術之奇，無法不令人嘆服。

靈山先生，據阿樂所說，乃一代命相學奇才，年剛逾知命，對相學的研究，已到深不可測地步。如今相學名家林國維與盲公陳亦曾隨彼遊，所批必靈，非一般江湖術士所可比也。

我在十歲時認識了王德輝，那時他年方二十六，在我心目中，他是一個和藹可親的叔叔，又有誰知道三十二年後，他會遭人第二度綁票以致下落不明。

九〇年七月二十日於香港

# 從「男子漢」到素菜館大亨

伍德良，前菩提素食創辦人。

大約一年前，好友黃寶森對我說：「我想介紹你認識一個新朋友，這位朋友常常看你《星島晚報》副刊裏的專欄，是你的忠實讀者。」

我一聽，有點兒受寵若驚，因為從來沒想過塗鴉之作，會得到讀者的欣賞。讀者既然想見我，哪有回拒的道理。於是由黃寶森作曹邱，彼此在灣畔的「太湖」酒家見面。

對方是一個五十不到的中年漢子，身形不高，說不上健碩，但雙目烱烱有神，隱約有一道精光，令人不寒而慄。當時，我的心中就有了一個念頭——這位朋友不是撈偏門的，就是人民的公

僕。二者必有其一，我對自己的相人術，蠻有把握。

然而，黃寶森的介紹，令我有了極大的震驚——「伍德良先生：菩提素食的老闆。」

我的相人術，首次遭遇敗績，伍先生德良原來是一個與佛有緣的素食館老闆，哈哈！人真不可貌相呀！

那天晚上，談了很久，我覺得伍德良是一個精明而能幹的人，頭腦轉得很快，又有豐富的社會閱歷，種種條件加在一起，宜乎他成為一個成功的商人。

自此以後，我們保持一定的聯絡，喝喝酒，聊聊天，甚至偶作手談。

朋友的友情，是隨時日而進展的，我跟伍德良的情形，亦無二致。

一年過後，我們變成知無不言，言無不盡的好朋友，對他的過去，我也有了深刻的瞭解，令我感到安慰的是，原來他過去曾經當過差，是不折不扣的男子漢，那就證明了我的相人術還有一點成績，不致全軍覆沒。

伍德良由男子漢變成了素菜館老闆，箇中過程，頗為曲折，這兩種職業，基本上風馬牛不相及，為什麼卻會由伍德良獨個兒來擔承呢？這真是一個頗有趣的問

題，因而有了我這趟的訪問。

把這個意念告訴了伍德良，他第一句話是「榮幸之至」，第二句話就是「不要說是什麼訪問，就當我們哥兒倆，摸着酒杯底，天南地北地閒聊好了。」

伍德良要聲明一點，這篇文章，不能全是公式化的訪問，只是好朋友之間的閒談而已。

然而，正因為是閒談，才會有真話可講，伍德良把他的過去坦白地談了出來，對將來，尤其是九七的問題，他也以他「當差」的閱歷，發表了他個人獨特的看法。

我相信這都是伍德良的肺腑之言，值得讀者深思。

伍德良並沒有唸過大學，六十年代中學畢業後，考進了律師樓當文員，即俗稱「師爺仔」。

六十年代，律師是一門令人羨慕的職業，伍德良考入律師樓，自然是有着「光宗耀祖」的意味。

可是，在律師樓幹了三年，伍德良所體驗到的盡是那些不甚愉快的經歷。

「法律哪有什麼公平，尤其是那年代，一切都講人事關係，雖然，我一個月的薪

水有三百塊，但我實在受之有愧呢！」提起他年輕時的經歷，伍德良有着無可奈何的慨嘆。

給以伍德良印象最深的一宗案件，是一樁非禮案。

一個校長，被控非禮他學校裏的女學生。

「我對這位校長，印象十分深刻，他第一趟來律師樓，真是氣派萬千，淺色蔴黃西裝，鼻架金框眼鏡，棕白相間皮鞋，無論從什麼角度看上去，都是如假包換的楚楚紳士，但又有誰會料到，他竟然被控非禮一個七八歲的小女學生呢！」伍德良激憤地說：

「其實那宗案件，一切證供都對那位中年校長不利，假如放在今天，這位校長怕要坐牢，然而，到了最後，校長竟獲勝訴，控罪撤銷，他所損失的，只是一千文的律師費。」

伍德良到了三十年後的今日，回憶起這樁案件，仍舊義憤填膺，憤憤不平。

正因他這種熱血沸騰的性格，令伍德良離開律師樓後，毫不猶豫地去投考警察。

## 投考警察施展抱負

「那時候，社會上流行着一句俗話——好仔不當差，但我不同意那句話，覺得

那是對警界的一種侮辱。我在律師樓，每月薪水有三百塊，做警察時，少掉一百多塊，大約只有二百塊，但我不介意，因為我相信，在警界，可以發展我的抱負，為市民做點事。」伍德良呷了口酒，誠懇地說。對伍德良的這個抱負，我表示了懷疑，於是提出了隱藏在內心已久的疑問。

「良哥！我聽過不少人都說過，六十年代的警界，充滿了黑暗和污穢，你走進這泓污水，真的能發展你的抱負嗎？」

伍德良放下酒杯，望着我，說：「你問得好，一會我答你。現在我只講我自己進入警界後的事。我初進警界時是一個普通警員，我當然不會滿足現況，於是抽空讀夜校，完成預科。由於我有了預科的資格，過去又曾在律師樓做事，所以畢業後，便被派去做行政的工作，接觸下層部門的機會反而少。因此，對警察部門的見解，大多是聽同僚們的轉述。」

「聽說那時候，江湖道上流傳着一句話，香港警察總部並非設在軍器廠街，而是設在尖沙嘴加連威老道的仁利潮州酒家，對嗎？」我單刀直入地問。

「我也聽過同僚這樣說過。」伍德良點點頭。

「那是什麼意思?」我問。

伍德良想了想:「我那時的任務是軍裝巡邏,地區大多局限於中環、港督府,布政司府邸一帶,內務事宜,亦不外是駐守法庭和在學堂授課,對於便裝人員的活動,並非很清楚。」

「那你一定有聽過藍剛、呂樂這兩個人的名字嗎?」

伍德良笑了笑:「當然聽過,藍,呂等二人,是警界的大哥大,誰也知道他們的名字。他們被廣大市民統稱為華探長,不過,官階很低,普通一個一粒花的督察,都要比他們大。」

「那麼,呂等二人的官階是什麼呢?」我感興趣地(相信一般讀者也會有興趣知道,最近有電影公司籌拍《呂樂傳》,於是呂樂這個名字,又再掛在廣大市民的嘴邊。)

「兩個人都是『咩咋』,以員佐級的官階而言,那是最高的了。」伍德良解釋着:

「『咩咋』再跳升,就是一粒花督察,不過,能跳升的人,並不太多。」

伍德良又對我說,儘管「咩咋」的官階不高,但實權好大,遠遠超過督察。

「那時候,藍剛、呂樂都喜歡在仁利酒家喝茶、吃飯、商議有關案件,定出出擊

計劃，於是江湖上的人，就把『仁利』叫做香港警察總部。」伍德良這樣說：「聽說

『仁利』是藍剛，呂樂他們開的，是否如此，不得而知。」

照伍德良自己所說，他並沒有跟藍剛、呂樂那班人混在一起，原因是一來那時

他經歷還淺，沒資格跟這班「名人」混在一起，二則是他一畢業後，就被派往大館

（即荷里活道的警署）工作，那裏喜歡讀書進修的同僚多，近朱者赤，近墨者黑，伍

德良也變得比以前更加勤力，結果獲高層保送去讀書，循級晉升，變成了督察。

「六十年代，在我們警界裏，流行着一句話，就是『警商』，意思是說，當差

是一種商業，要靠自己去挑選應走的途徑。有些同僚喜歡當便裝，於是他就不求上

進，要跟名人們混在一起，希望能夠得渾水。我嘛，因為大館唸書風氣盛，就選了

考試升級的道路，慢慢的攀升。我當了二十多年的差，最感高興的，是沒有什麼仇

人。」伍德良有點安慰地說。

我忽然想到了一個問題，隨口說了出來。

「良哥！我聽人家說，在藍剛呂樂時代，每個警員都有黑錢可收。」我嘛了一口口

水：「每天早上回到警署，一拉開抽屜，裏面便有一個信封，信封裏就是鈔票，對嗎！」

「嗯！沈兄！我只能說一句話：人在江湖，身不由己，這是大氣候造成的。」伍德無限感慨地吁了口氣。

「嘿嘿！居然套用起鄧小平的語錄來了！」

當差二十多年，所經歷的事定然不少，最近，劉啟法先生週刊上寫他的回憶錄，那麼跟劉啟法先生同等官階的伍德良總督察，相信也有不少曲折離奇的經歷吧！

伍德良說：「我做了二十多年的警察，除了交通部和水警部沒守過外，什麼地區都當值過了，自問見過的事，委實不少，光怪陸離，令人憤激。」

看魚兒上鉤，連忙追問下去：「有什麼光怪陸離的事，可以告訴我嗎？」

伍德良說：「那年代，毒品十分盛行，跛豪就是那時候的大哥，有些道友，為了要吸白粉而又手邊無錢，就強迫自己的老婆去當娼。」

「有這樣的事？」我嚇了一跳。

伍德良往下說：「還不僅這樣呢：為了要保障自己的收入，肥水不流別人田，道友還自任龜公，替老婆扯皮條。」

聽得我目瞪口呆，原來天下間真有那樣的賤丈夫呢！還以為是編劇家杜撰的

人物！

伍德良提起這些光怪陸離的事，逸興遄飛，滔滔不絕，什麼兒子剝掉母親的金牙拿去典當，姑爺仔誘騙少女吸毒供他們驅策，大哥暗算手下，黑幫互執生死籌去斬人，風流客引誘二嫂等等……林林種種，說了一大堆。

「你有看過《英雄本色》這部電影嗎？」伍德良忽然這樣問。

「看過！」我回答。

「周潤發飾演的 Mark 哥不是給人挑了腳筋，變成跛子嗎？」

我點了點頭，不知伍德良何所指。

「在現實生活中，真有大哥被挑腳筋的事！」伍德良茫然地：「我守灣仔、油尖旺等區的時候，見過不少黑道風雲人物，他們一擲千金而無吝嗇，然而，只不過過了幾年，道左相逢，他們已是蓬頭垢面，走路一拐一拐……」

「給人挑了腳筋？」我吃了一驚。

「嗯！」伍德良苦笑一下：「人生可真無常呀！今天你種了什麼因，就會出現什麼果，我當了二十多年差，無法不相信命運，於是進行自修，盡量抽時間看一些命相

的書藉，聊以抑壓不平衡的心理。」

六七十年代，是百花齊放的時代，雖說黑暗污穢充斥，但亦有它光明的一面。

伍德良並不一筆抹煞藍剛、呂樂的成績。

「說出來，你不會相信，」伍德良吁了口氣：「那年代的治安，好得出奇，社會上根本沒有什麼大劫案，偶然有一兩宗搶劫案發生，當區的警署可就緊張到不得了，衝鋒車守在碼頭附近，遇到可疑人物，立即搜身，抓到犯人，可就夠他們受了。」

「我曾經聽過做 CID 的朋友說過，那年代，犯人給抓進警署，就有如進入了地獄，會面對各類刑罰，其中有兩種，最膾炙人口，就是電話簿墊背，用木槌子敲擊其上，犯人雖然疼痛難當，身上卻不留傷痕。第二種則是用電來電犯人的性器，只稍輕輕那麼一電，那人就會整個人彈起來，一五一十地招說。」

我把這番說話說給伍德良聽，他反問我：「你說有沒有呢！」

「講起那年代的治安之好，我可以舉個實例，譬如你在尖沙嘴給人扒了錢包，警方接獲報告後，只消抓得那區的大哥一問，就可以人贓並獲。現在嘛，那根本是不可能的了，什麼都講證據。」伍德良苦笑一下。

「照你那麼講，豈不是那時代的制度更好嗎？」我狐疑地問。

「也不能這樣說，總之，廣東有句俗語，說得好——針無兩頭利，有得必有失，對嗎？」

「那麼依你看，現在的警察部門是不是健全呢？」

「一切都上了軌道，相信藍剛呂樂的時代，不會再出現。」伍德長鑾有把握地說了一大堆關於警界的話，本來就想把問題稍稍改變一下，回到素菜館的身上。

不料，伍德良對從前的職業，似乎情有所鍾，主動地提出了死刑的問題。

「你贊不贊成恢復死刑？」他問我。

「我舉腳贊成！」因為單是舉手，仍嫌不夠力…「你呢？」

「我覺得如果一個謀殺犯真的有殺人，我意思是一切證據確鑿，那麼我們納稅人是沒有道理養他一世的。」伍德良說出了他的見解…「當然，如果證供上有疑點，真相不能確定，我們也不能要判死刑。」

說到底，伍德良作為一個過去的警界高級官員，仍然是主張恢復死刑的，他非常嚴肅地表示——「有些罪犯，真是窮凶極惡，永不悔改，留他在世上，只是為害

市民。」

伍德良談到「不能要判死刑」的問題，令我想起了一宗陳年舊案──跑馬地紙盒藏屍案。

既然菩薩在前，緣何不下馬問道？

伍德良沉吟有頃，說：「這宗案子，警方第一次動用了科學鑑證的方法，在某種角度而言，科學鑑證比環境證供更有力和實際可靠。」

「良哥！你認為紙盒藏屍案的那位兇手歐陽炳強是不是妄判呢？」

為了說明科學鑑證的可靠性，伍德良特意舉了幾個例子。

「第一是關於衣服的纖維方面。即使AB兩人穿的是同質外套，但由於兩人工作的環境不同，穿着的日子有長短之別，衣服上的纖維也會有不同的變化，科證人員可以憑衣服上纖維的演變，取得應用的資料。」

「其次是有關強姦案方面，科證人員可以憑男性精子的血液來查案，因為每人的精子血液，都是不同的。」

「還有，科證還可以判斷一個人的真正死因。試過有一宗案子，死者發現被人燒

死，但經過鑑證人員的調查，證明死者是死後才被人拋進火堆裏。這是因為死前入火，肺會全黑，死後入火，肺部不會有焦黑現象。

「因此，歐陽炳強那宗案子的判決，是絕對正確的。」伍德長總結了科學鑑證的正確性後，理直氣壯地回答了我十多年來的疑問。（註：事實果真如是。歐陽炳強在監獄裡說漏了嘴。這是老朋友大盜安迪告訴我的，他跟歐陽炳強給囚在一室。）

最近，伍德良管理的「菩提素食」集團，在新加坡開設了一家分店，這是否意味着伍德良有「移民」的心念呢？

一提到移民，伍德良就顯得有點兒激動。

## 戀棧香港不移民

他說：「我不會移民，因為世界上再找不到有一塊地方比香港好。美國嘛，是最富強的國家了，可如果你去過紐約，你會怕，那裏的治安之壞，名列世界第一，你移到那裏去，第一要面對治安問題，跟着是種族歧視。」

根據伍德良所說，無論美國、歐洲諸國，大多有種族歧視問題，白種人是優等

民族，黃種人根本進不了他們的眼睛。

「與其去到受氣，倒不如留在香港。」看來，伍德良對香港有着一種難以形容的眷戀。

「你不怕九七問題嗎？」我問。

「我不怕。」伍德良挺了挺胸，反映出他對香港前途的信心：「我不認為共產黨會搞垮香港，擔心的倒是香港人本身，這才可怕。」（註：此話有待商榷。）

我有點不明白他的含意。

「香港人對政治一向缺乏真正的認識，同時，普遍來說，政治意識不強，由於忽然之間，有了九七問題，出現了所謂基本法，引起了一些求名人士開始熱衷政治。這班人，對政治根本是門外漢，卻來硬充內行，所發言論，根基淺薄而又影響民心，如果一任這種人再搞下去，香港的前途，才值得我們擔憂呢！」

伍德良並不擔心一般報章專欄作者筆下的「街坊首長」，卻憂慮那些假政治家的胡作非為，可算是諸種討論「九七」問題中的一次新論。

堅決不移民的伍德良，自然要把紮在香港的根，打得更堅固。

目前，他的最主要事業，就是「菩提素食」集團，轄下共有九家分店，分列港九各地。

為什麼要放下屠刀，立地成佛，說來又有一段故事。

據伍德良自己的敘述，如果能捱到六十歲退休，可以有一百多萬的退休金，另外，每月還可以拿幾千塊薪水。

一百多萬，雖然不算是一個大數目，對升斗市民來說，卻是十分誘人的。

然而伍德良卻毅然放棄了，難道是跟鈔票嘔氣嗎？

伍德良說，這都是受了他師傅的影響。

在當差的後期，伍德良受到了種種的困擾，包括了情感與經濟上的債，令他苦惱不堪，無法解決。

他曾求救於基督教，天主教，都無實際的解決方法。

「直至八四年，我在美國遇到了我的師傅，他是一個高僧，他點化了我。」伍德良說：「他要我受戒，我應承了，但有一戒，我是無法遵守的——」

我忍不住插口問：「是不是色戒？」

「哈哈哈！你這個人！」伍德長笑了起來：「我守不來的是食戒，我這個人好貪吃，你叫我長年累月的吃素，我可不行，結果師傅讓步，着我只是在初一十五才吃素。」

## 皈依佛教經營素食

因為皈依了佛教，對素食開始留心起來。

「我發覺香港好的素食店，委實是太少了，即使菜式好，也不大注重佈置，於是就有一個想法，何不開一家素菜館看看！主意既定，就求教於師傅，師傅當然贊成，我就跟朋友合作，在八六年開了第一家菩提素食。」伍德良臉上掛滿了笑容：

「當時作出這個決定時，真的需要極大的勇氣，因為我要放棄了優厚的退休金，這可真令我有點進退維谷。」

另一個堅定伍德良開設菩提素食的原因，說起來也是玄之又玄。

伍德良因為空餘研究命運之學，認識了不少同道中人，其中有一位鐵板神數大師秦抱石，跟他成了莫逆。

一天，兩人閒聊，提到了命理方面，秦大師主動地要為伍德批一批命。

伍德良說出了自己的時辰八字，讓秦大師撞了幾下，中了幾卦，秦大師就接續批下去。

未幾，命紙到，其中有一條云——「命中必要煮僧粥」。

煮僧粥者，是指開設素食館。其時，伍德良已在開設素食館，今又得睹鐵板神數所批，不由得令伍德良更深信命運之玄奇。

第一家「菩提素食」開於尖沙嘴金馬倫道。

為什麼要開在那裏？

伍德良有他的神機妙算。

一是其地當旺，遊客多，而可供競爭的對手，又完全沒有。

二是租金不貴，符合創業的經濟條件。

第一家「菩提素食」的發展情形，一如伍德良事前所料，順利而快速。

「初時，我還擔心客路問題，怕香港人接受不來。」伍德在回憶開始創業時，難掩心中的喜悅：「尤其是男人，大多不喜歡吃素，可是，店開門營業了後，男男女女的顧客，多至不可勝數，起初還以為是一時的現象，到了現在，客人不但沒有減

少，反而有增加的現象，這才知道素食已為一般男女接受。」

問及顧客的年齡時，伍德良表示各類年齡的顧客都有，比較上，以三十過外的顧客最多，不過年輕的男女也不少。

「我相信這跟一般食經雜誌的介紹有關，不少文章都指出，吃素對皮膚會有好處，你知道，香港不少女孩子都追求漂亮，因此寧可少吃葷，多吃素了。」伍德良解釋地。

目前，「菩提素食」已發展成一家有限公司，有董事局、有執行委員會，實行了企業化的管理。

不過，伍德良本人卻是一個十分念舊的人。

最近，他的公司發生了一樁事，一個跟隨他多年的伙計，因為女人關係，無心工作。

「不是遲到，就是出錯，執行委員會對他經已極為不滿，要把他辭退。每趟，我都勸委員們少急躁，人哪個沒犯錯。然而，事情的發展愈來愈不成話，那個伙計，甚至接連幾天不上班，弄得廚房工人秩序大亂，我沒法再忍，只好順從執行委員會炒他的魷魚，除了他應得的薪金外，我還吩咐會計，把公積金與退休金全給他。」伍

德良無限惋惜地：「我不是強調我的寬宏大量，只是覺得今天我種了這個因，他日或許會有好的果。即使沒有，那也不打緊，我問心無愧，心安理得。」

因為進行了企業化的管理，伍德良的工作就不太繁忙。他說：「目前九家分店，每家都由一個經理管轄，負責店務，遇到什麼事情，可向總經理報告，然後多由董事局商議，有了結果，就分執行委員會付諸實行，分工合作，店務才會有發展。」

看來伍德良是把他在警界那套行政方式，搬去了應用在管理「菩提素食」身上，而所收到的實效，今已有目共睹。

談到管理方面，伍德良興致更高。

「我主張賞罰嚴明，要想店務更上一層樓，第一是要把菜做好的。我們不能墨守成規，一年三百六十五日，毫無變化，因此破舊迎新，是我們當前的要務。」

今日的「菩提素食」，有一個出品小組，專門研究種種新的菜式。

這個出品小組的主要成員，是九家分店的大廚和二廚，此外也加入了各店的經理人員。

他們每星期都有例會，檢討一星期的得失，不受歡迎的菜，會予以放棄，而受

到普羅大眾喜歡的菜式，則會力求精益求精。

「我們鼓勵店裏的成員提出新構想，大廚、二廚發明新菜式，我們會有獎金加以獎勵。」伍德良對目前的制度，彷彿有點自豪。

既然店務有如此飛躍的進展，短短五年，發展至九家分店，那麼工作人員的薪水又是不是令人垂流三尺呢？

伍德良説：「侍者，不分男女，每月大約有六千多塊收入，部長有八千多，至於大廚，平均超過一萬多塊，經理大致一樣。」

薪水聽來不是那麼豐厚，可是「菩提素食」的人事變動並不太大。這是什麼道理呢？

伍德良解釋説：「其實素菜館的工作，並不太忙，一來沒有早市，只做中飯，兩點半過後，就可以下班，一直要到六點才上班。到店裏吃飯的人，大多要在七點過後才來，通常晚飯十點多就散，真正的工作時間，大抵是六個鐘頭，還有素菜的變化不大，形成工作壓力不太重。」

那就是説，工作及收入頗為相符。

「菩提素食」還有兩個特色，一向成為了飲食界的佳話。

第一是它不賣酒。可是，正如伍德良所說，「菩提素食」是持有酒牌的。

第二是它甚少賣廣告，伍德良就這一點加以解釋：「我們的方針，有兩大重點，

一是菜式要好，二是要多做善事，為社會服務。在過去五年參加了不少公益活動，

為貧病無靠的市民，提供了確實的幫助。」

伍德良對我說：「錢是身外物，不能帶進棺材裏，所以我告訴自己：阿良阿良：

你每年都要把自己收入的百分之二十，拿出來做善事，對人對自己，都是一件好事。」

這番説話，其實是放諸四海而皆準，你們説對嗎？

九一年七月十八日　香港

補記：良哥是我的摯友，八、九十年代，我們每週見面，吃飯、喝酒，可惜良哥英年早逝，讓我失去了一個可説話的朋友。良哥一生成功，後來卻敗在情路上。可惜可惜。

# 香港報人韋基舜的昨天、今天與明天

韋基舜（1933-　），香港商人及體育界人士，曾任《天天日報》社長，以及擔任多個體育組織主席等職位，有「韋八少」及「韋翁」稱號。

## 昨天

二十三年前，世伯鍾平常帶我跟新聞界的前輩見面，那年秋天，新都城酒樓開幕，舉行試菜，鍾平世伯主政其事，在他的引薦下，我第一次見到了韋基舜。當時的他，風華正茂，既是《天天日報》的社長，復是社會名流，但他吸引我的地方，卻在於他的風流韻事。

韋基舜，人稱韋八少，是當年香港最年輕的報館社長，《天

天日報》在他的領導底下，不但銷路大增，且還是香港開埠以來第一張彩色報紙。除了詳細的港聞報導外，它的副刊也是首屈一指，成為讀者爭讀的對象。而韋基舜為了滿足讀者的要求，還創刊了《南華晚報》，銷量之佳，直逼《星島晚報》。

事業得意的韋基舜，在愛情道路上，也是多采多姿。他的名字常跟女明星、女歌星連在一起，少年的我，對韋基舜的欣賞，相信是在他的風流韻事，至於他的成功事業，反而要擱諸一隅了。

韋基舜當年除了是新聞界名人外，還是體育界的名流，跟一般名流不同，對體育，韋基舜真的是一流高手，他擅長拳擊，打起西洋拳來，拳風虎虎，有「玉面拳王」之稱（借用詹培忠之語）。除拳擊外，大凡田徑、舉重、游泳，他都很有研究，與人傾談，必然滔滔不絕，令人信服。

韋基舜年輕時，留學美國，接受西方文明的洗禮，因而思想開通，對愛情，是執着而又開放，對朋友，則誠懇真摯，因此年紀雖輕，卻能與不少報壇前輩如何建章、鍾平等成為好朋友。七十年代初期，韋基舜晚間有不少應酬，而到得最多的地方就是上環的襟江酒家，四人湊成一局，大戰三百回合。韋基舜的牌技頗高明，與

人交手，就如辦報一樣，勝多負少。

韋基舜的興趣是多方面的，辦報並非他唯一的興趣，也正是這個緣故，他慢慢地淡出了報界，而最後把《天天日報》的股權售與劉天就。

對放棄《天天日報》，韋基舜並不後悔，正如他自己說的「世界在變，我們要順應潮流」。

退出報界的韋基舜，活躍程度不減，他參與了電影、電視工作，他拍過《名流情史》這個劇集，雖然評語欠佳，但韋基舜的敢於嘗試，卻令友儕們感到佩服。

拍電影，主持電視台的體育節目以外，韋基舜還獨力創立了一家顧問公司——「聯合公共關係公司」，自任董事長，為許多大機構提供推廣工作，由於他的人際關係，公司的業務蒸蒸日上。

**今天**

「經而優則仕」，昨日的我非今日的我，八十年代中期開始，韋基舜漸漸對政治發生了興趣。

隨着香港在九七年後的回歸，韋基舜從筆論轉移至實際參與行動，他與朋友羅德丞等組織了「新香港聯盟」，積極參與政治活動。

對香港回歸中國大陸，韋基舜的心情是既興奮而又緊張。他常常對朋友們說，從今天起，我們要好好地學習做一個中國人，要拋棄殖民地思想去迎合中國社會的一切。由此可見，韋基舜跟一般名流不同，完全沒有「恐共症」，更遑論有任何「信心」危機問題。

然而，自從中英政府就彭定康方案各執己見，步入「冷卻」期後，香港市面上流傳了所謂「信心」危機，許多人對香港的未來表示了憂慮，而移民潮亦隨之重現。

面對這個問題，韋基舜認為基本上香港不存在「信心」危機問題，他說：「信心危機，是由於香港政府壟斷了電子傳媒而做出來的假象，如果要說有信心危機，那大概是香港人擔心英國人會在未來四年中拆爛污而已。」

韋基舜認為香港人根本不怕中國接管香港，他很堅決地說：「如果怕，香港人怎會回大陸投資。」

他表示僅廣東一地，就有不少屬於香港人的工廠，為三百萬人提供了就業的機

會。「此外，武漢、上海、北京、山東甚至新疆也有人設廠，因此我們可以這樣說，不待九七降臨，香港人早已回歸大陸了。」

因此香港人根本不怕共產黨，怕的反而是英國人乘亂奪利。

「其實香港人一向要求的，就是安定繁榮，有了安定，人們可以積聚財富，社會才會繁榮。」韋基舜說。

然而，仍然有不少香港人在唱反調，對中國大陸無法投下信心的一票。

韋基舜的分析之一是中國新移民的心態作祟，這些新移民，曾經在國內遇到過不如意的事，有了恐共症。

「世界不停地在變，蘇聯解體，正好說明了這一點，昨天的事物，並不一定會一成不變，我們要跟隨世界走。」韋基舜這樣分析着目前的形勢。

在最近的一篇文章裏，韋基舜這樣寫——「朋友聚會，最煞風景的，莫過於談宗教……我自己見過太多這種場合，根本覺得討厭。但是細心分析一下，卻又想通了這些專門以政治為話題的人的心態……如今問題在於這些決定移民到歐美去的人，都看到中國從八九年至今，一切也興旺得令人難以相信，人民豐衣足食，不再

一窮二白，他們心底裏老是不想離去作移民，但是臉上卻拉不下來……這些人尤其有太太在旁時，情緒更表現得十分激動，聲音也愈來愈高。可是身旁的太太，卻又是一臉無奈的神情。」

韋基舜對這些太太寄予無限的同情，因為到了外國，一切都得親力親為，再無菲傭可差遣，更無司機為你駕車，養尊處優的太太，如何能適應這種生活呢？

想不到今日的韋基舜，居然有了「悲天憫人」的心理！

韋基舜告訴我，他的做人原則是「永不游說人做事，也不會游說人不做事」，他感慨地說：「我們都是中年人了，應該有獨立判斷能力，你不能認同中國政府來接管香港，那麼你可以選擇移民，但不必肆意漫罵，也不必游說人跟你一起走，強人以難，有什麼民主可言。」

說到有人批評中國大陸民族主義過濃，韋基舜說：「我不是朝大陸臉上貼金，說民族主義濃，中國哪及得英國，英國人歧視香港人，其實已是十分表面化，什麼國籍法，剝奪公民權，還不是民族主義過濃的反映嗎！英國人一向歧視中國人，我記得年少時，香港發生過黃水祥案。黃水祥是香港的小販，被印度巡捕踢死了，法庭

卻判巡捕無罪，你還能説英國人民主嗎？民族主義不濃嗎？」

韋基舜羅列事實，在在説明了英國的假民主。他還告訴我立法局根本不是制定法例的機構，而是通過法例而已。

「許多人都沒好好地看英國憲章，香港港督是由皇室制誥指派，有絕對的行政主權，那就是説他有絕對的權力制定法律，不需要人民認同。」韋基舜解釋説：「因此，目前的彭定康方案，基本上不必通過行政、立法局。」

但為什麼彭定康要把方案交立法局通過呢？

韋基舜哈哈大笑：「這還不簡單，彭定康不想負這麼多的責任呀！比對起來，基本法就民主得多，起碼它要徵詢人們的意見呀……將來的特區首長，權力遠不如港督那麼大，事實擺在眼前，你説誰民主，誰不民主？」（註：你們同意嗎？）

## 明天

説到明天的中國，我提了幾條問題討教，第一條是人人關心的賽馬運動。

韋基舜絕不反對賽馬，他説：「賽馬並非暴力罪行，如果能夠納之入正途，像香

港那樣，成為非牟利事業，對國家只有好處，只要造福人群，人們就不會反對。」

韋基舜舉了一個例子說：「許多新邨都反對香港皇家賽馬會在新邨設立投注站，但沒有人反對在邨內建一個游泳池，但建池之費用何來，還不是因為開了投注站。」

基於同樣原則，韋基舜也不反對娼妓合法化，千百年來早已存在的古老行業，要掃也掃不完，他引管子哲學說：「昔日管子說齊桓公有句話說得好：設女奴三百，使行旅有歸。這就是針對現實的需要。」

在外國，如德國和美國，有些城市和州，都有合法的妓院，如德國的漢堡和美國的內華達州。不過，韋基舜也同時提到了一個原則，就是要尊重當地的風俗，在思想較落後的地區如西藏等地，娼妓合法化自然提不上，在上海，也許可行，卻也不是絕對。

由娼妓合法化的問題，扯到了近日廣州海關抽驗愛滋的問題，韋基舜表示，每個國家有每個國家的法例，中國大陸這樣做無可厚非，因為中國人口多，如果任由愛滋蔓延，那就會禍患無窮，影響深遠。

「以前，舊中國對待痲瘋病人，就是浸豬籠，殺一儆百，就是害怕傳染病。中

西文化不同，外國人的那一套，不一定合用於中國。」韋基舜對抽驗愛滋持這樣的見解。

最近，韋基舜當上了「人大」的香港代表，我告訴他有人批評「人大」是一個「舉手機器」，他並不贊成這個看法。他指出「人大」是公平的，不進行普選，是為了照顧少數民族，因為漢族人多，一旦進行普選，必然佔優。

「原則上，我們可以在大會上提意見。」韋基舜說：「不必搞什麼小圈子式的提案，因為我覺得所有出席人大的人，都是平等的，智慧也是平等的，彼此應該溝通，只要對國家好的提議，必然個個同意，不好的，也就不會提了吧。」

最後談到中英對立的問題，有人說蒙受損失的是中國，對此，韋基舜更是嗤之以鼻：「哪會，真正錯得太離譜了，雙方堅持下去，只令英國和香港損失，中國大可以加快建設上海，令香港人損失，我不敢說影響香港的繁榮，但肯定會減低香港的繁榮，對香港而言，太不划算了。」

韋基舜指出許多人都不明白民主的真義，誤解了民主，他對九七的意見是：「喜歡留下來的便留下來，不喜歡留下來的，就任隨尊便，切忌搞破壞。」

在韋基舜而言，九七之後，一定會留在香港，做一個真正的中國人。

九三年二月十二日

（註：相隔三十年，再看韋翁言論，一句話：「吾不欲觀之矣！」）

# 鴻雁光影

作　　者：沈西城
編　　者：黎漢傑
責任編輯：黎漢傑
封面設計：Kaceyellow
內文排版：陳先英
法律顧問：陳煦堂 律師

出　　版：初文出版社有限公司
　　　　　電郵：manuscriptpublish@gmail.com

印　　刷：陽光印刷製本廠

發　　行：香港聯合書刊物流有限公司
　　　　　香港新界荃灣德士古道220-248號
　　　　　荃灣工業中心16樓
　　　　　電話：(852) 2150-2100　傳真：(852) 2407-3062

臺灣總經銷：貿騰發賣股份有限公司
　　　　　電話：886-2-82275988 傳真：886-2-82275989
　　　　　網址：www.namode.com

版　　次：2023年11月初版
國際書號：978-988-70075-3-1
定　　價：港幣138元　　新臺幣560元

Published and printed in Hong Kong

香港印刷及出版
版權所有，翻版必究

鴻雁光影